倉敷意匠
日常計畫

紙品文具

Classiky's Best
Paper Product Catalog

有限會社倉敷意匠計畫室──著

專案策劃──日商PROP International CORP.公司
翻譯──連雪雅
企劃編輯──林桂嵐

Classiky's Best Paper Product Catalog

目錄

做人們渴望的商品，而非需要的商品

倉敷市屬日本岡山縣，位於高梁川與瀨戶內海的交界，在江戶時代，在距今三百五十年前的江戶時代，成為幕府直轄區（又稱「天領」），以船運開始繁榮。倉敷川，過去是備中地區的水運命脈，來自各地的物資在此送上高瀨舟，沿著倉敷川順流而下，造就倉敷商業繁榮的景象。現今的倉敷雖不復見過去繁華榮景，但在恬靜中仍保留了市井長屋老屋、遊船穿梭的倉敷川，紙職人的「備中和紙」，和各種帆布織品（倉敷江戶末期便開始生產帆船專用的帆布）。在這樣的背景下誕生日本當今重要日用品雜貨品牌——「倉敷意匠」。

關注倉敷意匠的品牌，很難不注意到他們非典型的行銷手法——不做廣告。在這個時代，罕見地透過出版非常傳統的「型錄」書進行產品推廣，然而這些型錄卻又跳脫傳統：透過藝術家採訪記錄，以大量文字傳遞每一項企畫故事、藝術家的個性與創作特質，呈現出在規劃商品時，經過了如何的思量，最後才是商品。也是因為這種雜誌感，使得倉敷意匠的「型錄」登上雜貨迷或是設計工作者每期追蹤必買清單，藉由閱讀得以窺探充滿「人味」的生活雜貨品牌。

有了初步了解之後，對於倉敷意匠很難不感到好奇：除了感性的型錄，從頭到尾只有一家在岡山倉敷的直營店，又堅持在日本製造，究竟如何成為當今日本生活雜貨重要品牌之一？倉敷意匠的創意發想想必是浪漫的，但經營品牌單靠浪漫顯然無法走長。藝術家的創作，是一段孤獨的歷程，在作品之前，是創作者與作品的對話；但商品是商業，成就一件商品，要經過設計生產銷售多端無數溝通，每種材質各有特性，也有限制（產品能在通路成功流通，甚至還需考慮檢驗法規）。倉敷意匠的型錄串連起看似不相通的兩端，除了帶讀者進入設計師工作室，看他們桌上創意發想的草圖，還深入日本小工廠，細述材質屬性，即使是原始素材的缺點也能展現出迷人之處。近距離觀察了專注於技術的小工廠，才知道「認真」如何反映在你桌上的紙膠帶，手上的一個湯匙，和一條抹布。

倉敷意匠的另一個魅力，在於將日本傳統工藝商品化，本來是印刷廠起家的倉敷意匠，了解紙的魅力、印刷的魔力。與藝術家和設計工作室合作，紙的創作從凸版印刷、泥染、石版畫、絹印……等傳統印刷技法轉化到商品上，最難得的是在紙膠帶、卡片、貼紙這些倉敷意匠的紙類作品中，呈現出充滿大量製造的效率之間取得平衡。

倉敷意匠的每一本型錄，紀錄每一項產品誕生的過程，我們採訪「倉敷意匠計畫室」企劃人、倉敷意匠創辦人田邊真輔，從他誠懇而真誠的分享中，一窺倉敷意匠的「型錄美學」。

Q1 請問當初是怎麼想到創立倉敷意匠的品牌？

最初是從 T-shirt 和托特包等產品的印刷設計，還有網版印刷工房的工作開始的。

雖然不具密封機能是一大缺點，但若跳脫這一點不說，當時有越來越多人開始追求的是使用當下感受到的喜悅。當時那個時代，許多人開始想去感受物品背後的故事，例如經由誰手而產出、如何製成等等。

Q2 可以談談倉敷意匠剛開始成立的第一個企劃嗎？當初有遇到任何的困難嗎？倉敷意匠的第一項產品為何？

一開始主要是為其他品牌做布製品代工（OEM），至於草創期開發的原創商品則是以素燒的花盆和木製品為主力。

值得一提的是，使用模版技法（型染的一種）繪製圖案的花盆廣受好評，所以我們不只開始設計印花，也嘗試製作各種獨特形狀的花盆。通常模版技法是使用染色專用刷手工上色，但為了提升效率，最後想出以繪畫專用噴筆噴色的方式上色。

這項作業進行時，空間裡瀰漫著霧狀顏料，工作環境令人難受。此外，手也因為久持噴筆而痠痛不已，甚至得了肌腱炎。

Q3 倉敷意匠是在怎樣的機緣下開始與設計師合作的？第一個合作的商品是什麼？市場的反應如何？

將設計師的發想連結倉敷意匠熟悉的小工廠，結合美感藝術與職人技術進行商品開發，印象中剛開始應該是與插畫家 mitsou（ミツ）的合作。

最早的商品是琺瑯便當盒。在以樹脂便當盒為主流的當時，已經越來越少見以琺瑯為材質的日用品。然而，我們將琺瑯結合上符合時代潮流的插畫，創造出令人耳目一新的感受。

Q4 請問你如何挑選倉敷意匠合作的藝術家和設計工作室？

其實沒有一定的準則，通常比較像是偶然的邂逅。曾經有好幾次，都是當我不斷在腦海裡呼喚希望有人來幫我製作某種風格作品時，不久之後便獲得了合作機會。

以在與獨立創作家合作的情況來說，當然最好彼此偏好的風格要相近，但是了解其對工作占生活比重的設定，以及討論出彼此都能夠配合、接受的合作模式更是至關重要，若沒有達成共識，我認為後續會很難順利進行。

我們經常與地方小工廠合作，這當中又有許多工廠都致力於保存現今逐漸失傳的技法，為了少數支持者持續努力從事製造的工藝。

Q5 能不能舉例一些倉敷意匠比較固定合作的小工廠？及他們快要失傳的技法？

前面提到琺瑯製品，位在東京的野田琺瑯就是我們長期主要的一家合作工廠。鋼板成型後，要再經過好幾次施加玻璃釉藥的燒製工序，是十分費工的傳統技藝。

跟野田琺瑯一樣與我們合作長達 20 年的還有靜岡縣的木工廠，我們委託他們製造像急救箱和針線盒這類小型的木盒。木

工廠這個產業的發展，原本是活用他們製造如日式櫥櫃這類講求精細木工的技術，去製造一些生活中的雜貨家具，例如化妝盒或珠寶盒，之後出口到歐美。

日本這種細緻又精美的製品，長期獲得海外的高評價，不過自一九七〇年代起，其他亞洲國家生產的廉價製品陸續進入海外市場，這也導致日本從事生產的木工廠數量銳減。

倉敷意匠一直對一項稱作「あられ組み」的格子狀接榫技法呈現的美感與強度深深著迷，因此工廠到現在都還幫我們生產使用這項技法製造的盒子物件。

其他的話，還有像是位在岡山的印刷廠，也和我們有30年以上的合作。廠內到現在都還持續使用印度製的古式活版印刷機。

Q6 可以為我們介紹你最難忘的企劃嗎？

距今大約20年前，廚房與盥洗設備相關琺瑯製品的需求不斷遞減。特別是以曾經風靡一世的琺瑯保溫瓶為主力商品的工廠更是遭遇了極大的虧損。

剛好在那個時候，我們以重現歐洲盛裝麵包及麵粉等收納食品的骨董琺瑯容器為概念，展開了一系列的商品企劃。不過當時在日本國內，有能力生產這種產品的工廠寥寥無幾，完全沒辦法提供足夠的供給，所以連續好幾年都是一進貨馬上全數預購完售。對當時的我們來說應該算是既開心又懊惱。

此後沒多久，市場上開始出現了其他品牌以低價於海外量產製造的相似商品，但品質上的問題層出不窮。因此慢慢地，琺瑯的熱潮也就逐漸平息了。到了現在，從事琺瑯製品設計的品牌又變得所剩無幾，也正因如此，我們希望可以繼續生產日本製的琺瑯製品。

Q7 企劃、商品、到銷售？你覺得最困難的環節是甚麼？

說起來還是價格的問題吧！

即便是維持產品品質不變，只生產一百個和生產一萬個的成本也大不相同。

這麼一來，不管我們打算生產多少，若是跟進大廠已經在製造的品項，在價格上根本無法競爭。

所以，對我們來說，更重要的是去尋找一部分小眾非常渴望的產品，而不是追求所有人都需要的東西。結果現在企劃品項的原則似乎變成以自身喜好為基準了。

不過都是現階段還未上市的產品。

Q8 有遇過很喜歡的企劃案但最後沒有商品化或無法生產的案子嗎？可以分享過程嗎？

紙製品當中有好幾個品項，都是因為材料用紙停產而跟著劃下休止符。

近年由於出版產業不景氣，製紙工廠也陸續落入合併的下場。兩廠合併成一廠，這也使得生產效率不如從前，必須放棄需求較小的品項等等，因此產出的紙張種類也縮減成將近原本的一半了。

而且不知道為什麼，被我們選中的紙停產的機率特別高。

比較有可能的解釋應該是因為印刷適性較低，或者品質不穩定之類的因素吧。不過另一方面來說，這種特性的紙張就是有一種魅力獨具的質樣手感及色調。如果只用符合多數人需求的高品質紙張，就一點也不有趣了。

其實不僅限於紙製品，凡是講求標準化的均一與穩定，以及排除所有偏離平均值的作法，導致商品品項的選擇性愈來愈少，這些都不是我們所樂見的。

Q9 你覺得倉敷意匠目前遇到最大的困難是什麼？

大約距今20多年前，當時我們開始想拓展自有品牌商品，因此凡是在東京舉辦的展覽會我們都會參加。

即便我們的確透過展覽會拓展了一些新的合作機會，不過卻也成了同業者市場調查時獲得第一手消息的管道，有好幾次都在半年後下一期的展覽會上，看見其他攤位陳列著近乎仿造我們好不容易步上銷售軌道品項的商品。因此，我們最後決定改變銷售模式，非特定多數的來客一概不接受。

此後我們製作商品型錄，內容包含透過採訪照片描述商品開發的意義與製作技法的特殊性，然而我們採取的銷售模式並非積極推廣，而是等待發現我們的人。

不過到了現在，網路和社群媒體成了大家輕鬆取得資訊的管道，支持紙本的人非常小眾。

我們在做的工藝就如同紙本媒體一樣，具有無可取代的溫度，但要讓現在的人理解沒這麼容易，這點可以說是到現在最辛苦的部分。

Q10 除了倉敷一家直營店店面外，如何拓展自己的銷售市場？

現階段維持在小規模經營體制的模式，就是我們覺得最理想的銷售規模。現在這個時代許多人的價值觀都有了很大的轉變，即便認同我們製作商品的理念，也不一定會購買商品。因此，我們沒有想說要擴大經營，而是覺得除了日本國內，我們也應該往國外發展，開拓新的銷售管道。

Q11 你覺得小工廠在未來有生存的空間嗎？

大企業追求安定，往往會追求大還要更大。然而這麼一來，經過合併、併購，生產的大宗商品也就更均一化。這對企業和消費者雙方而言，確實都有帶來好處。

然而，在人們的價值觀越來越多樣化的時代，我認為存在許多平均值無法滿足的細微需求。這麼一來，大企業就算再強大，就是要去滿足這部分的需求。因此，小工廠的角色應該就是要去滿足這部分的需求。這麼一來，大企業就算再強大，小企業及獨立經營業者就能保有自己的生存之道。

Q12 你覺得未來日本的文具和家居生活雜貨的市場會有變化嗎？

未來大家都活在物質與資訊充斥的時代中，因此我認為消費者選物的能力會磨練得越來越精準。

越來越多人將無法從只求表面、缺乏本質、一味模仿的商品中獲得滿足。新品牌如果能抓住這些客層的需求，即便公司規模小，我認為其影響力也能與大企業匹敵。

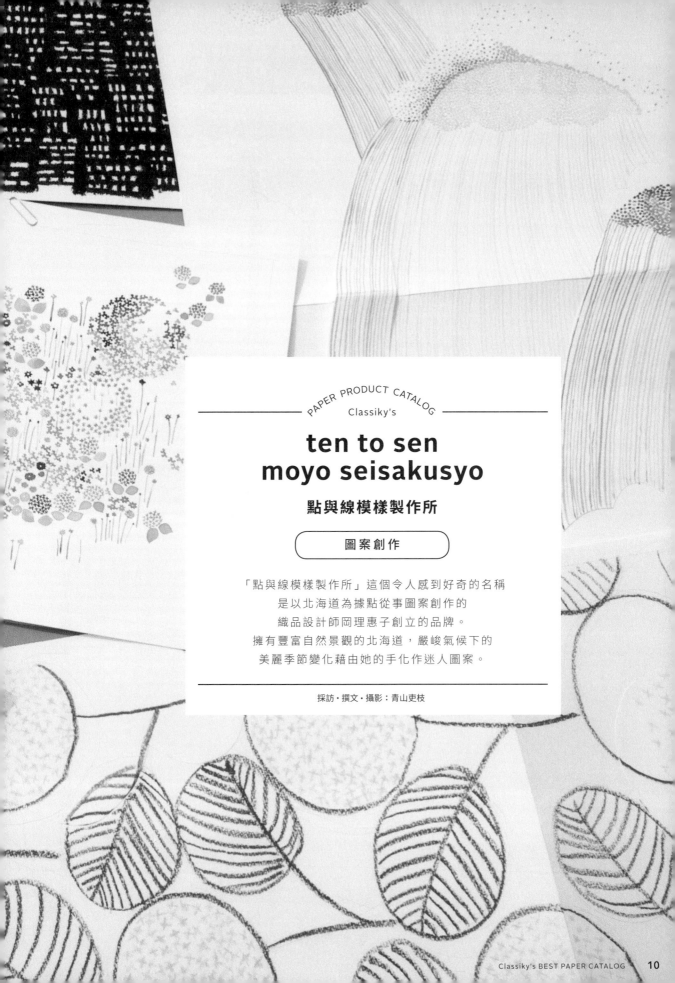

ten to sen
moyo seisakusyo

點與線模樣製作所

> 圖案創作

「點與線模樣製作所」這個令人感到好奇的名稱
是以北海道為據點從事圖案創作的
織品設計師岡理惠子創立的品牌。
擁有豐富自然景觀的北海道，嚴峻氣候下的
美麗季節變化藉由她的手化作迷人圖案。

採訪・撰文・攝影：青山吏枝

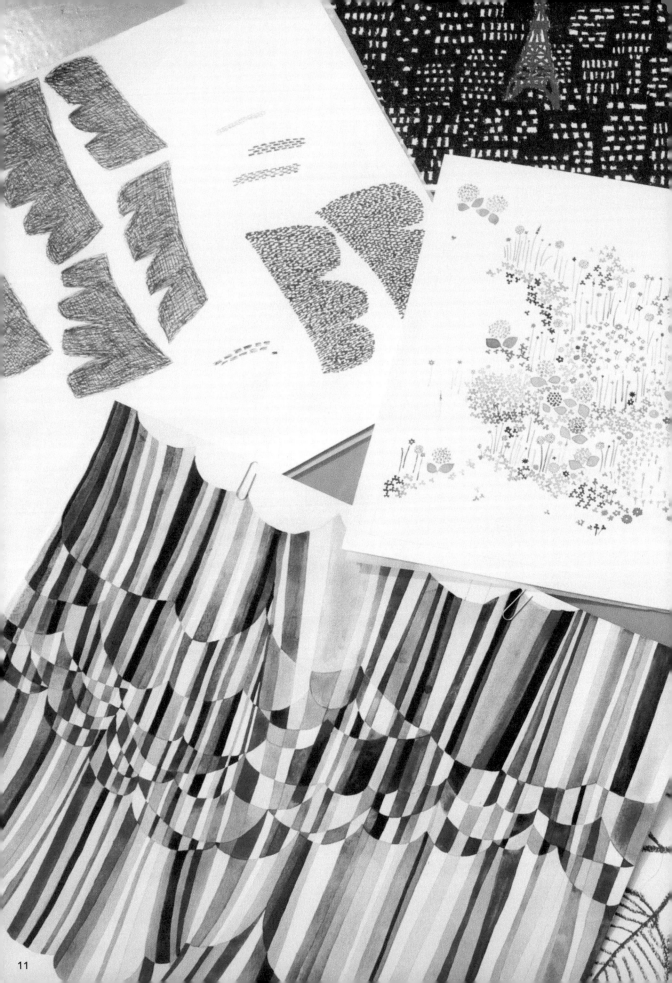

岡理惠子的
圖案創作

「點與線模樣製作所」的負責人、織品設計師岡理惠子小姐，住在離北海道西部海濱城鎮小樽市中心略遠的山中，從事布料圖案為主的創作。因為想知道岡小姐是看著怎麼樣的風景創作圖案，於是前往她家拜訪，那兒正是她構思圖案的主要場所。

公車一路駛上陡坡，岡小姐就等在那兒。當時是接近冬天的深秋，儘管雨水打落許多楓葉，周圍仍是黃、紅、褐相間的山色，不遠的前方能看到海，或田地。往窗外眺望，忽然出現白貓輕快走過，讓人有種置身電影場景的錯覺。

岡小姐家附近是鄰居細心照料的庭院生活在這樣的風景之中，感受著北海道的季節變化從事創作，使得她筆下的大自然圖案生氣勃勃，而且彷彿訴說著故事。岡小姐說「我從小就愛看書，喜歡想像」，或許這也影響了她的創作。

點與線模樣製作所的原創布料系列「北國圖案帖（北の模樣帖）」經常出現生活周遭不起眼的樹木花草、果實或雪花等自然景物，以及有親近感的動物等。

構圖時，她不會直接將景物畫成插畫或圖，是藉由想像把看到的風景或記憶中的情景替換成文字，如「滂沱大雨」、「靜心」等。果然是天生的圖案創作者！聽到這樣的稱讚，岡小姐回道：「不過，起初我也在摸索如何只靠圖案從事創作」。她選擇的「圖案創作」與插畫或平面設計有著微妙的差異。那麼，她為什麼會進入這個領域呢？

由高處眺望港灣，有山有海的好地方。附近有許多被用心照料的庭院。看著眼前的風景，不知不覺間產生了創作圖案的靈感。

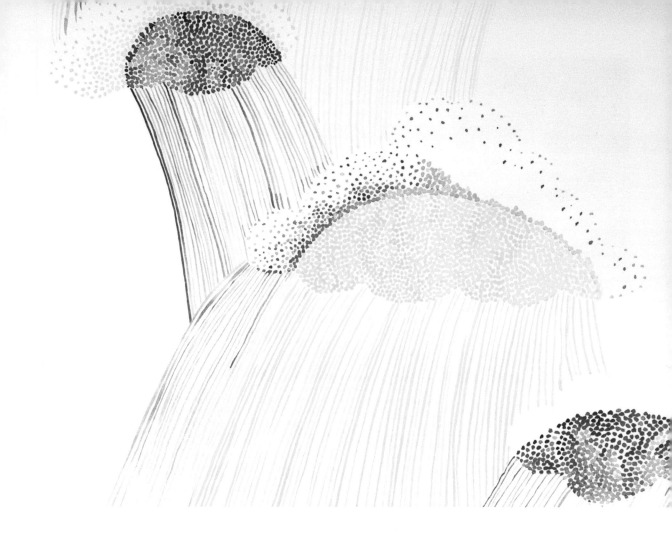

上：做成杯墊與餐巾紙的「滂沱大雨」。
用「點與線」畫成的清新圖案來自水彩畫。

左：岡小姐學生時代製作的木刻版畫。將
威廉莫里斯的壁紙圖案分解後的其中 1 張。

※ 19 世紀活躍於英國的設計師、詩人、
馬克思主義者。人稱「現代設計之父」，
留下許多美麗的室內裝飾品與裝幀，融入
莫里斯思想與實踐的美術工藝運動（Art &
Craft Movement）在各國皆造成影響。

【印之美】

威廉・莫里斯的壁紙

學生時代因為老師的建議，進行畢業製作時，岡小姐分解、觀察威廉・莫里斯（William Morris）※ 的壁紙圖案後，有了想從事布料圖案創作的念頭。

提到威廉・莫里斯，就會想到厚重具裝飾性的彩繪玻璃或窗簾，沒想到岡小姐也受到莫里斯的影響。除了從大自然中獲得靈感的設計，莫里斯主張的生活與藝術合一的思想，美化生活中接觸的一切，這些部分也引起相當大的共鳴。於是，她對可以自由改變居家空間的素材或配件的「傢飾布（interior fabrics）」產生興趣與喜愛。

大學時代在旭川度過的岡小姐，身處設計或建築為主的學習環境，常被問及創作的「理由」──「為何要創作？用什麼創作？」。反覆嘗試與

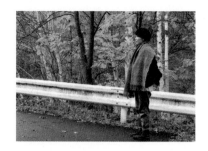

點與線模樣製作所
岡理惠子

1981 年生於北海道
2003 年北海道東海大學藝術工學院畢業。研究了威廉・莫里斯的「柳枝」後，自創「北國日常風情的壁紙圖案」。在日本各地的個展、手工藝展等發表以自身生活情景為主題的織品。
2014 年在札幌市開設實體店面。
2017 年著作《ten to sen 的模樣製作》改訂本出版。

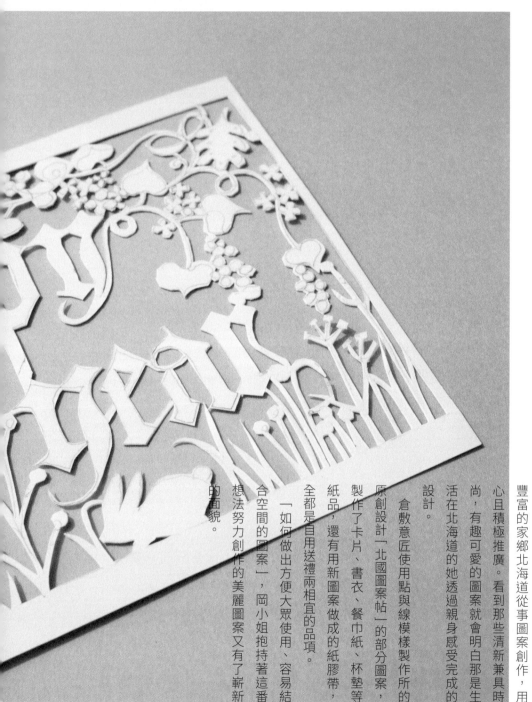

失敗的過程中，她有了「我想提供能在生活中愉快使用的布或圖案」的想法，這也成為點與線模樣製作所的重要方針。此後，岡小姐就在自然景觀豐富的家鄉北海道從事圖案創作，用心且積極推廣。看到那些清新兼具時尚，有趣可愛的圖案就會明白那是生活在北海道的她透過親身感受完成的設計。

倉敷意匠使用點與線模樣製作所的原創設計「北國圖案帖」的部分圖案，製作了卡片、書衣、餐巾紙、杯墊等紙品，還有用新圖案做成的紙膠帶，全都是自用送禮兩相宜的品項。

「如何做出方便大眾使用、容易結合空間的圖案」，岡小姐抱持著這番想法努力創作的美麗圖案又有了嶄新的面貌。

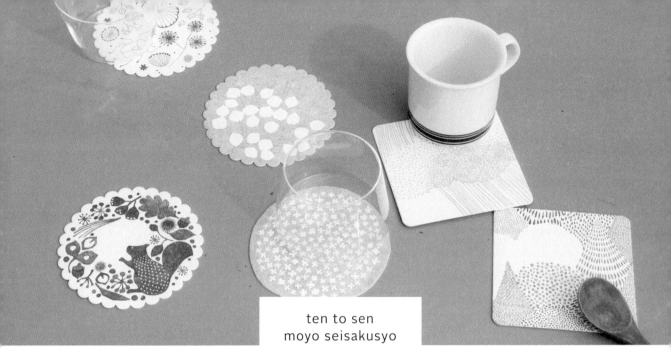

LETTERPRESS COASTER

凸版印刷紙杯墊

立體感十足的凸版印刷杯墊，推出方形、圓形、花邊共 6 款。
不知該選哪一款，好難做決定。紫陽花圖案的圓形杯墊，
不太工整的剪裁曲線真迷人。

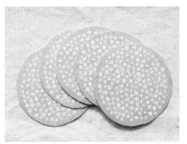

26545-05
點與線模樣製作所 凸版印刷
紙杯墊（松鼠森林）

26545-03
點與線模樣製作所 凸版印刷
紙杯墊（森林）

26545-01
點與線模樣製作所 凸版印刷
紙杯墊（滂沱大雨）

26545-06
點與線模樣製作所 凸版印刷
紙杯墊（來自路旁）

26545-04
點與線模樣製作所 凸版印刷
紙杯墊（野花）

26545-02
點與線模樣製作所 凸版印刷
紙杯墊（紫陽花）

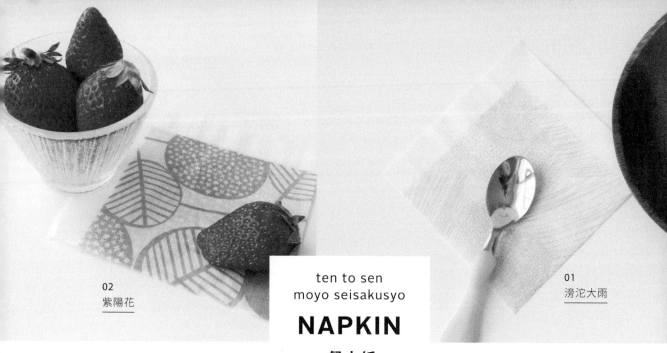

02
紫陽花

ten to sen
moyo seisakusyo

NAPKIN

餐巾紙

01
滂沱大雨

方形餐巾紙相當實用，像是招待客人的場合或孩子的便當等。
倉敷意匠推出超值的 100 張入。圖案的印刷是使用直接放食物
也能安心食用的水性墨水。

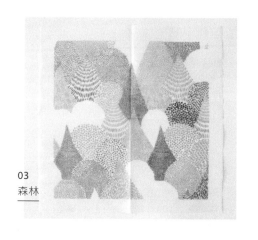

03
森林

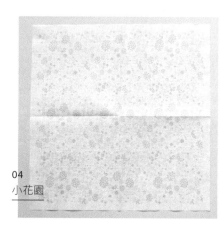

04
小花園

26546-01
點與線模樣製作所
餐巾紙（滂沱大雨）

26546-02
點與線模樣製作所
餐巾紙（紫陽花）

26546-03
點與線模樣製作所
餐巾紙（森林）

26546-04
點與線模樣製作所
餐巾紙（小花園）

26546-05
點與線模樣製作所
餐巾紙（寂靜植物）

26546-06
點與線模樣製作所
餐巾紙（樹叢）

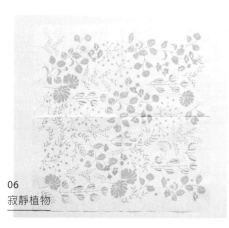

06
寂靜植物

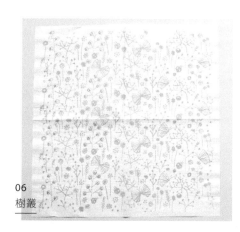

06
樹叢

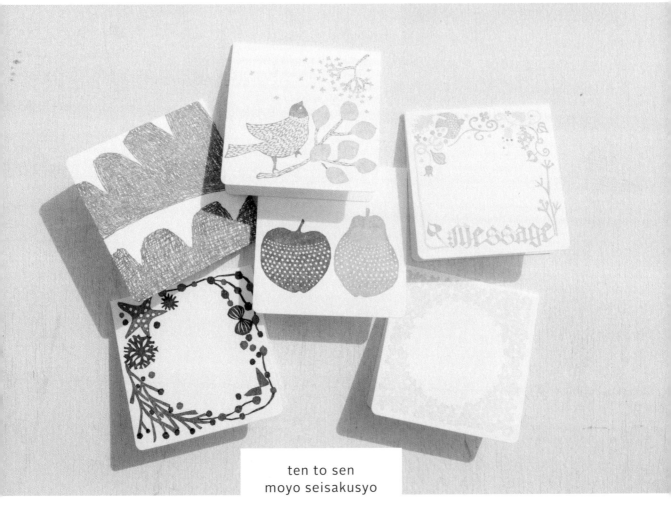

ten to sen
moyo seisakusyo

LETTERPRESS CARD

凸版印刷對折卡片

使用柔軟的厚紙，透過凸版印刷的壓印
讓圖案留下明確的凹痕。
表面不均勻的色差，正是凸版印刷的特色。

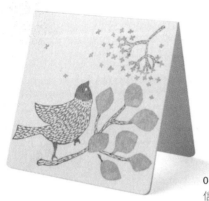

04
信鴿

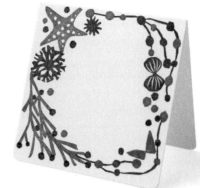

01
沙灘

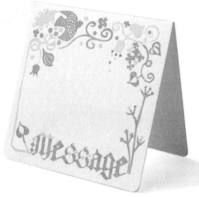

05
訊息

02
小花

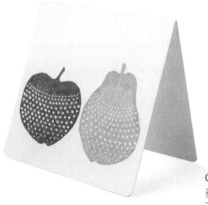

06
蘋果與洋梨

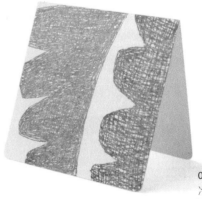

03
冷杉

26542-05
點與線模樣製作所 凸版印刷
對折卡片 小（訊息）

26542-03
點與線模樣製作所 凸版印刷
對折卡片 小（冷杉）

26542-01
點與線模樣製作所 凸版印刷
對折卡片 小（沙灘）

26542-06
點與線模樣製作所 凸版印刷
對折卡片 小（蘋果與洋梨）

26542-04
點與線模樣製作所 凸版印刷
對折卡片 小（信鴿）

26542-02
點與線模樣製作所 凸版印刷
對折卡片 小（小花）

26543-04
點與線模樣製作所
凸版印刷 對折卡片 大（信鴿）

26543-05
點與線模樣製作所
凸版印刷 對折卡片 大（訊息）

26543-06
點與線模樣製作所
凸版印刷 對折卡片 大（蘋果與洋梨）

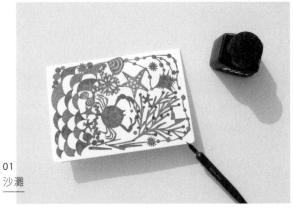

01
沙灘

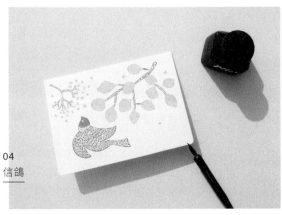

04
信鴿

02
小花

05
訊息

03
冷杉

06
蘋果與洋梨

26543-01
點與線模樣製作所
凸版印刷 對折卡片 大（沙灘）

26543-02
點與線模樣製作所
凸版印刷 對折卡片 大（小花）

26543-03
點與線模樣製作所
凸版印刷 對折卡片 大（冷杉）

PAPER PRODUCT CATALOG
Classiky's

drop around

紙文具

看似普通的紙文具最棒了！
厚紙、收據複寫紙、漫畫紙、貼紙、紙板、
將工作或生活中接觸到的紙類當成主角，
持續製作簡單「合用」的紙文具，
現已成為倉敷意匠的長銷商品。

撰文‧攝影：青山吏枝

喜愛旅行，將旅行中的感受
做成物品與大眾分享。
在那些物品當中，「紙」應該是很久以前就在你我身邊
默默給予幫助的材料吧。
書、教科書、筆記本、手帳、車票、信封信紙與郵票……
不知不覺間遇見各式各樣的紙，自然而然地使用它們。

生活中接觸到的那些紙，
讓我們體驗到想像、書寫表達的樂趣。
近在身邊感覺不起眼，其實很深奧。
仔細端詳、深入了解就會發現紙的有趣。
這才恍然明白，自己那麼喜歡紙。

不只日常生活，就連旅行也都在看紙，看到入迷。
面對形形色色的紙，被它們的獨特魅力深深吸引。
不過，比起上等的紙，占據你我目光的通常是
隨著時間經過或使用者的使用方式逐漸產生變化的那些紙。
被使用過而變皺的紙文具，
即使變舊色仍不減風采，反倒多了幾分韻味，
那模樣更加討人喜愛。

工具似乎都有包容使用者的特性。
隨著時光流逝，漸漸變得合手，產生了親切感。
因此，製作物品時，就算做成各種樣貌形態，
最終都會成為用起來順手，
點亮生活的工具。
物品呈現的氣息或個性，都會留下屬於它的故事。
倉敷意匠帶著期盼為某人帶來小小故事的心意，
製作出一系列的紙文具。

drop around

青山剛士與青山吏枝組成的設計師團體。
2000 年起展開製作活動。在北海道札幌經營以「製作·
工作」為主題的商店與藝廊。進行「工具紙」概念的紙文
具企劃、設計與販賣的同時，2016 年起推出「工作服、
工具布」的原創服飾及布類小物。

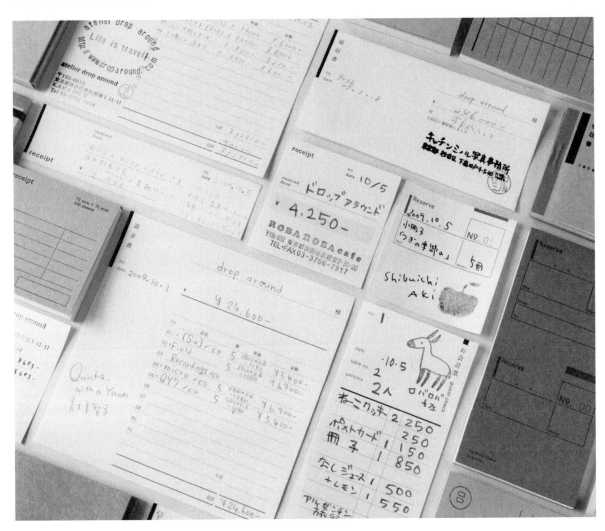

有需要卻找不到想要的樣式。用於
帳務或辦公事務的收據正是這樣的東
西。就算不是從事會計工作，一定都
有在文具店看過收據。由此可知收據
是多麼受到需要且貼近工作人的紙文
具。

有別於雜貨或嗜好品，收據不過是
會計用的紙文具，外觀或觸感的好壞
並不是多重要的事。不過，與其使用
不喜歡的文具，用喜歡的文具至少會
讓瑣碎的辦公事務變得稍微有趣。

以前倉敷意匠製作過圓與同心圓的
貼紙，有人說他把那款貼紙放在辦公
桌的抽屜裡，工作上經常使用。上班
時必須用公司規定的辦公桌和電腦，
因為手邊有喜歡的文具或雜貨小物覺
得很開心，用的時候心情很好。

很高興得到這樣的反應，即使只是
小東西，很想再多做一些適合工作人
的文具。當時立刻想到的是請款單、
收據、出貨單之類的紙文具。而且，
那些正是自己最想要的！於是開始著
手製作配合使用者用途的「合用收
據」。

01

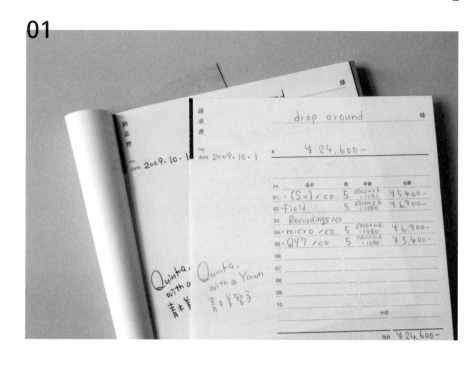

Invoice

請款單

分為日文版和英文版兩種，皆為複寫式，可詳記品名、數量、單價等。

45409-01

drop around　請款單／01
（日文／附出貨單）

03

45409-03

drop around　請款單／03（英文）

02

45409-02

drop around　請款單／02（日文）

04

發貨單

依用途自由使用的空白複寫收據。可詳記品名、數量、單價等，請款、出貨、驗收皆適用。

45409-04

drop around　發貨單／04（日文）

Receipt

收據

最常見的收據做成接近紙鈔的長方形（日文版），以及寬度一半、形似書籤的細長方形（英文版），兩種皆為複寫式。

01

45410-01
drop around　橫式收據／01（日文）

03

45410-03
drop around　橫式收據／03（英文）

[設計概念－尺寸與形狀]

製作收據時，最重視的是紙張的尺寸。因為收據是和金錢往來有關的紙類，所以做成接近日本紙鈔的尺寸。可收進錢包或收銀機的大小，比較方便使用。除了比千圓鈔略小的長方形，還有一半的正方形、尺寸加倍的正方形。折疊後依然工整，能夠和鈔票收在一起。

[設計概念－紙的種類]

複寫式收據的無碳壓感紙，上層塗抹包覆色素的微膠囊，書寫時的筆壓讓微膠囊破碎釋出色素後，文字就會轉印到紙上，因此紙張有著獨特的泛藍質感。不需要使用以往的碳式複寫紙，真的很方便！

04

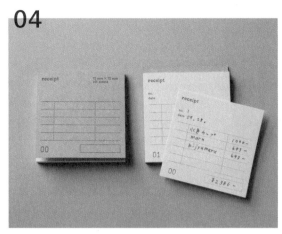

45411-04
drop around 正方形收據／04（英文）

05

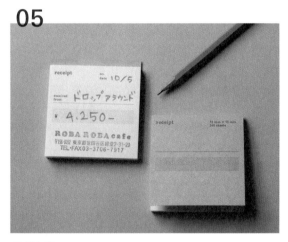

45411-05
drop around 正方形收據／05（英文）

Receipt
簡式收據

有日期、金額和店名即可，適用於
忙碌時段的簡式收據。全都是英文
版，04、05 印有 00-49、50-99 的
數字編號。

02

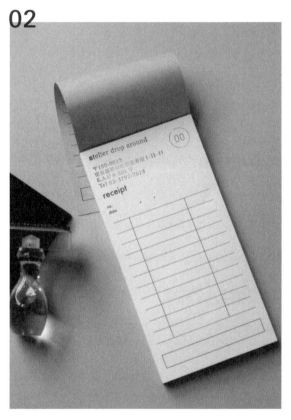

45411-02
drop around 直式收據／02（英文）

［ 設計概念－數字編號 ］

正方形收據和預約單皆印有 00-49、50-99 的
數字。可代替號碼牌，用來告知順序或換取物品
都很方便。在印刷機裝設這種計數器，逐張印上
編號。

Guest Check

帳單

可單手拿的日文版長方形帳單,用來寫訂單,記錄桌數或客人數量。

45412-00
drop around　帳單（日文）

Reserve Note

預約單

可撕下一半交給對方的英文版預約單,印有數字編號。也可當作預訂存根、座位或行李的兌換券。

45413-00
drop around　預約單（英文）

［設計概念－撕線］

整齊撕開收據的撕線。複寫式收據和預約單的撕線寬度略有不同。因為線齒朝上,撕完會變成虛線狀,日本與國外的線齒和洞的大小都不一樣。就連撕線也有國情差異啊!

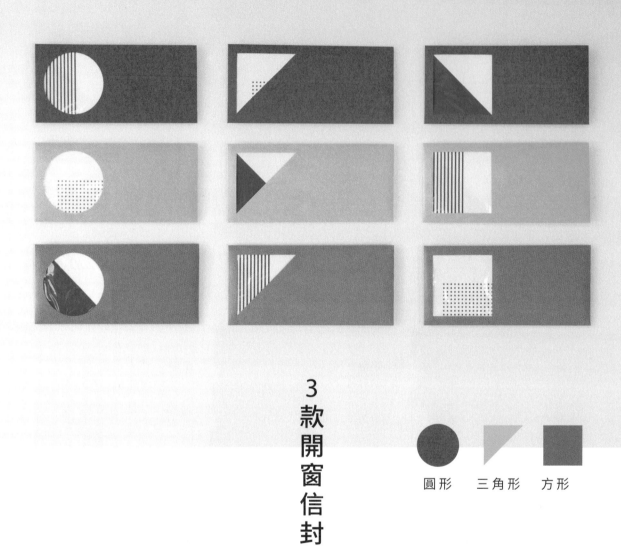

3款開窗信封

圓形　　三角形　　方形

某天忽然想到，漂亮的房子有顏色或形狀好看的窗戶，假如信封也有好看的窗戶應該很有趣。

開窗信封常被用來裝事務性質的文件，例如公共事業費用明細或信用卡帳單，看起來就像水泥大樓的窗戶那樣單調無趣。

既然透過窗戶會隱約看到內容物，讓寄件人和收件人都能開心露出笑容不是很棒嗎？那就把普通的信封加上方窗、圓窗和三角窗吧！當然，襯托窗戶的信封顏色也得好好挑選。

最後，做出了3款大人小孩都能樂在其中的圓形、三角形、方形開窗信封。

信封內還有附三折信紙，依照放的方式變化出多種表情，想怎麼放就怎麼放。從窗戶裡看到了什麼呢？是怎麼樣的故事呢？

[多種組合]

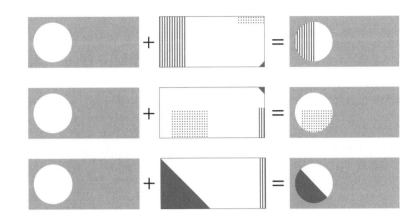

共有 3 款開窗信封，名為「圓窗」、「三角窗」、「方窗」。內附 3 張幾何圖案的紙，可當信紙或留言卡使用。依紙的摺法或放入信封的方向，看到的圖案全都不一樣，1 組有 9 種變化（3 組就有 27 種！）。除了用來寫信，也可當作拼貼用的底紙。

[大 小]

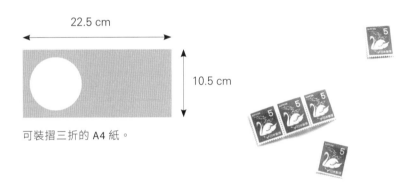

22.5 cm

10.5 cm

可裝摺三折的 A4 紙。

[郵 寄]

這款開窗信封在日本等同平信。
（25g 以內的郵資是 82 日圓，50g 以內的郵資是 92 日圓）
但，內容物增加的話，
超過規定重量，郵資也會增加。

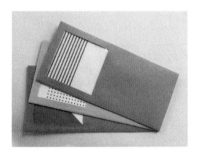

45408-01
drop around　方窗（信封＋三折卡）

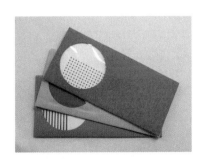

45408-02
drop around　圓窗（信封＋三折卡）

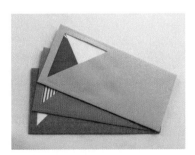

45408-03
drop around　三角窗（信封＋三折卡）

［ 開窗信封的創意用法 ］

只要有紙、有想傳達的事，「信」就不會消失。
旅途中的問候、愉快的邀約，向某人表達「感謝」或「恭喜」。
稍微花點心思，就能創造出新用法。

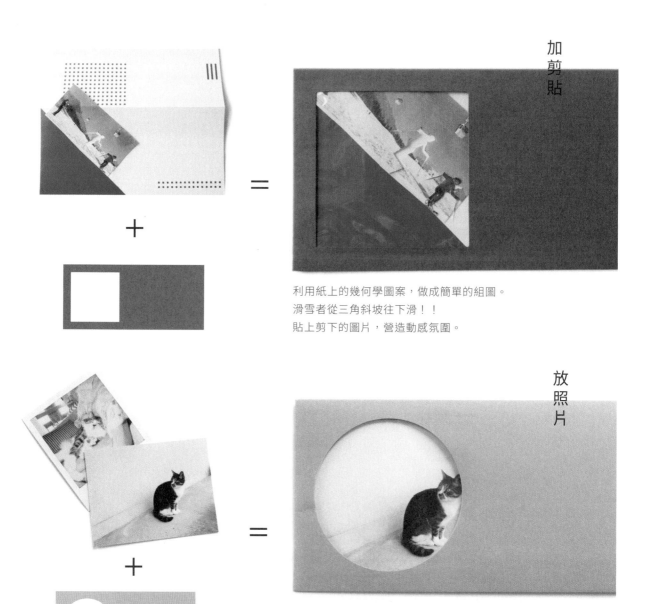

加剪貼

利用紙上的幾何學圖案，做成簡單的組圖。
滑雪者從三角斜坡往下滑！！
貼上剪下的圖片，營造動感氛圍。

放照片

放入家人或寵物的照片，
盡情炫耀示愛，超開心（寄的人啦！）。
窗格呈現的照片構圖是關鍵。

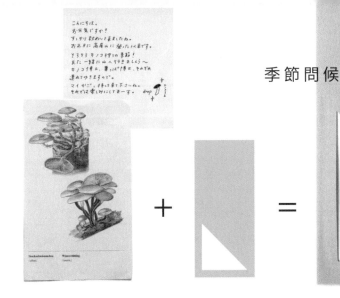

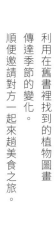

季節問候

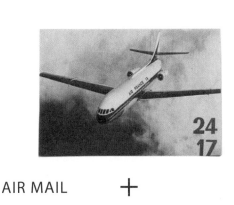

春天是櫻花、夏天是牽牛花、秋天是菇？
利用在舊書裡找到的植物圖畫
傳達季節的變化。
順便邀請對方一起來趟美食之旅。

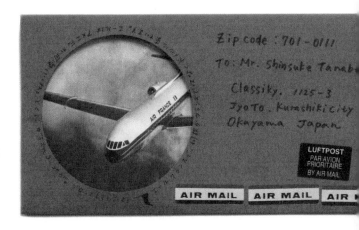

AIR MAIL +

將旅途中發現的明信片或小冊子裝入信封，
透過窗格展現，就是一封臨場感十足的航空信。
未曾見過的風景，向對方傳達你的旅行心情。

派出外國觀光手冊的
時髦美女邀請對方
參加特別的聚會。
穿搭主題是粉紅色？還是橫條紋？

邀請函

平凡卻不普通
的紙盒

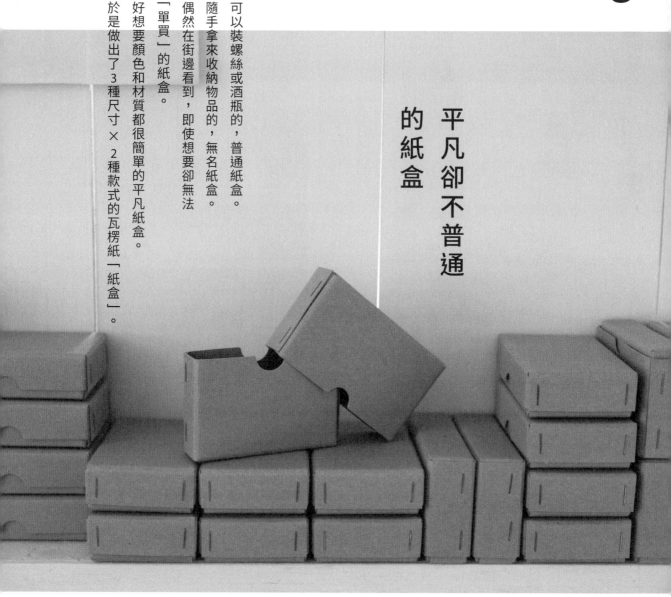

於是做出了3種尺寸×2種款式的瓦楞紙「紙盒」。

好想要顏色和材質都很簡單的平凡紙盒。

「單買」的紙盒。

偶然在街邊看到，即使想要卻無法

隨手拿來收納物品的，無名紙盒。

可以裝螺絲或酒瓶的，普通紙盒。

走在街上，偶然在店家門口或隔著玻璃窗看到裝了備品或庫存品的紙盒，心裡總是很在意。

以前就很喜歡看到裝了備品或庫存品的紙盒，直擺橫放緊緊挨在一起的樣子。

因為越來越喜歡，在工作的地方放了好幾個舊紙盒。幾乎都是旅行途中或在跳蚤市場找到的。也許是簡樸實用的特質所致，那些來自遠方某處的紙盒，光看就覺得很棒。當中也有毫無塗層或印刷的普通紙盒，這樣反而更有韻味。褪了色、邊角被磨圓、釘書針也生鏽，彷彿融入紙盒……因為很普通，所以能夠感受到散發出時間感的氣息。

不過，那些紙盒無法裝貴重物品。其實，裝在盒子裡的東西才是主角。尋找能夠「配合盒子」裝的東西，沒想到是件難事。而且，從成堆的舊物中找到相同尺寸的紙盒相當不容易，裝的東西更加受到限制。因此，看到很喜歡的紙盒只好當成藝術品欣賞。有固定用途的紙盒看起來很棒，但收集了許多才發現，和自己喜歡的一紙

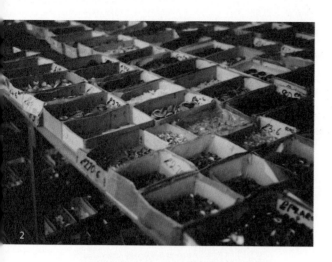

1. 維也納的某家資材行。滿滿的盒子快堆到天花板。
2. 在倫敦跳蚤市場找到的鈕釦盒。
3.4.5. 旅行帶回來的紙盒。標籤也是紙盒的魅力之一。

文具」似乎有所差異……。

當然，對愛紙族、愛紙箱族（這樣
的人應該不少）來說，「看」也是很
愉快的事。不過，如果可以隨身攜帶，
收納身邊的物品，邊看邊用會是更快
樂的事。

於是，倉敷意匠開始構思製作
「越用越棒」的紙盒，取名為「紙盒
（kaminohako）」、「蠟紙盒（roubiki
kaminohako）」。普普通通，疊起來
就很好看！以此為目標，如願完成了
這樣的紙盒。

紙盒都有附標籤，貼上標籤
就能從盒子正面及兩側確認內容物。
盒型共 2 款：
上面可堆疊的扁平「天地盒」、
可橫向排列的直立「抽取盒」。
即使尺寸相同，感覺仍有些許不同，請依個人喜好選擇。

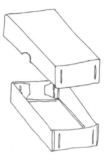
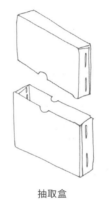

抽取盒　　　　　　　　天地盒

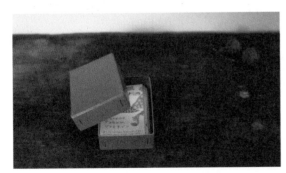

[標籤紙盒－小]

素面	蠟紙
45405-01 drop around 紙盒 S（抽取盒）	**45406-01** drop around 蠟紙盒 S（抽取盒）
45405-04 drop around 紙盒 S（天地盒）	**45406-04** drop around 蠟紙天地盒 S（天地盒）

10.5×6.5×2.8cm

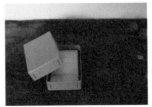

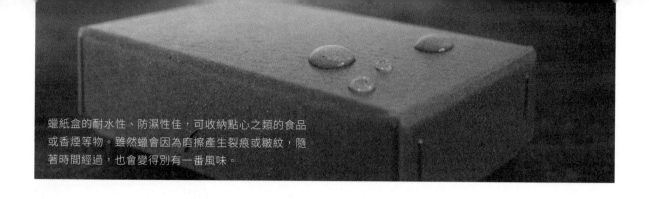

蠟紙盒的耐水性、防濕性佳，可收納點心之類的食品或香煙等物。雖然蠟會因為磨擦產生裂痕或皺紋，隨著時間經過，也會變得別有一番風味。

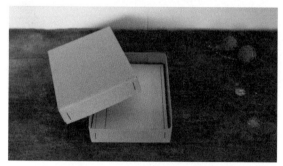

［標籤紙盒－中］

素面	蠟紙
45406-02	**45406-02**
drop around	drop around
紙盒 M（抽取盒）	蠟紙盒 M（抽取盒）
45406-05	**45406-05**
drop around	drop around
紙盒 M（天地盒）	蠟紙盒 M（天地盒）

14×10×2.8cm

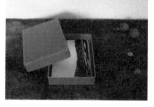

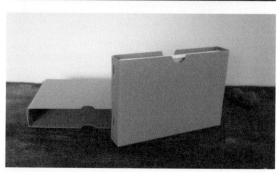

［標籤紙盒－大］

素面	蠟紙
45406-03	**45406-03**
drop around	drop around
紙盒 L（抽取盒）	蠟紙盒 L（抽取盒）
45406-06	**45406-06**
drop around	drop around
紙盒 L（天地盒）	蠟紙盒 L（天地盒）

16.5×11×2.8cm

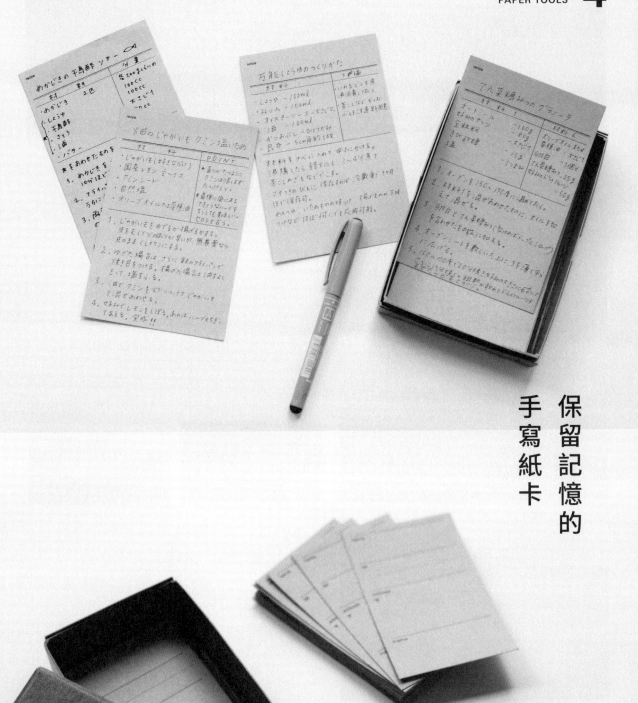

保留記憶的
手寫紙卡

名片、照片、明信片 3 種尺寸的通訊資料卡、
日記卡及食譜卡。
活用厚紙材質感的簡單紙卡，
灰紙結合單色墨水的凸版印刷，
散發出簡約俐落感。
凸版印刷的特殊壓痕有著絕妙的觸感。
可以使用前頁介紹的紙盒收納。

Address Card

（名片大小：9.1×5.5cm）

給名片的人通常是
職場上往來的對象。
與工作無關的親朋好友，把他們的住址、
電話號碼、生日寫在名片大小的紙卡上，
要用的時候就很方便。

45407-01
drop around 通訊資料卡

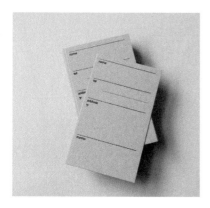

Diary Card

（L 尺寸照片：12.7×8.9cm）

大小和標準尺寸的照片相同，
可連同照片一起收進相本。
除了寫日記，也可記錄去過的地方
或拍照時的回憶。
畫圖或做剪貼也很不錯。

45407-02
drop around 日記卡

Recipe Card

（明信片大小：14.8×10cm））

雜誌或食譜書很佔空間，
謄寫到紙卡，貼在冰箱，
邊看邊做菜，方便順手。
增加的紙卡是
廚藝進步的證據。

45407-03
drop around 食譜卡

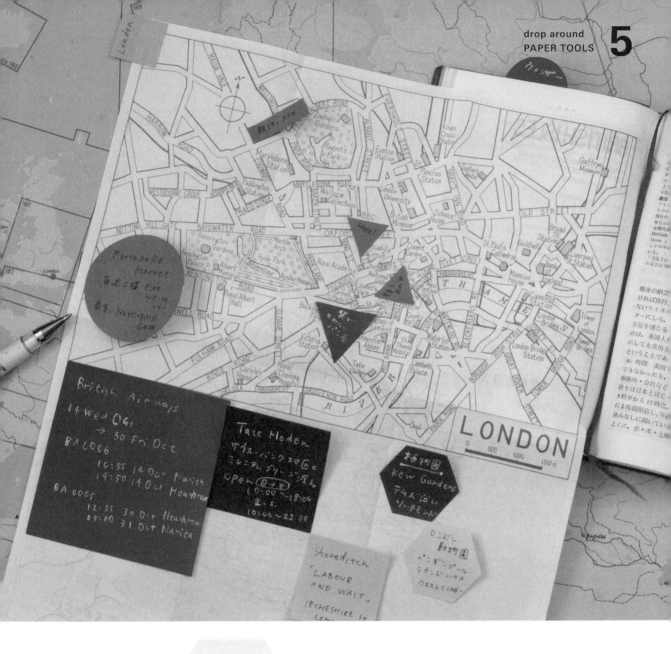

獨特形狀與顏色的
便利貼

外出旅行時，經常使用便利貼。快速寫下簡單的備忘錄或店家、旅館的名字，直接貼在旅遊書或地圖上很方便，也能當成書籤貼在特定的內頁，旅行途中立刻就能找到需要的資訊。不過，旅行或日常生活常用的東西，總是很難找到喜歡的形狀或顏色。

螢光色、粉彩色、角色圖案……這些款式也許很好用，偏偏就是不喜歡，在文具店挑

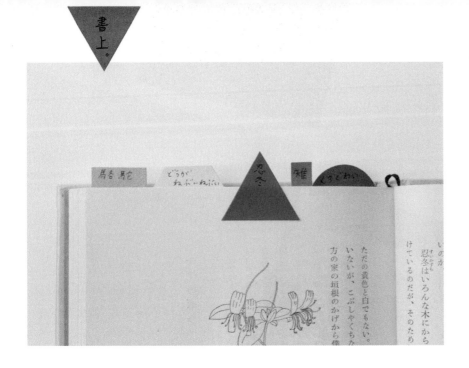

地圖上。

Exhibition
Drawings by
SAUL STEINBERG
Opening Wednesday 4—7
November 5—29 1969

右上：大便利貼可當杯墊兼留言卡。
左上：不同形狀的便利貼構成有趣的索引。
右下：在地球儀上貼迷你便利貼。以便利貼為目標，展開旅行。
左下：連續貼也好看的六角形便利貼，貼成這樣好像蜂巢。

選時，總是煩惱許久。想要的便利貼是更簡單的形狀或顏色。雖然事情處理完就會扔掉，如果是喜歡的便利貼，留下來貼在某處也無妨，寫的時候、看的時候都會樂在其中。

於是，倉敷意匠製作了好看好用又有趣的便利貼，鮮明的色彩結合獨特的形狀。品名「fusen」是便利貼的日文羅馬拼音，其實另有隱藏的主題是「前衛藝術」。

【印之美】

捷克前衛藝術

「Avant-garde」是在歐洲各地同步且連續發起的前衛藝術，特別是俄羅斯革命興起的俄羅斯前衛藝術帶有強烈的政治色彩，被視為革命的象徵。drop around 對前衛藝術產生興趣是因為接觸到一九二〇年代成為捷克斯洛伐克現代主義文藝運動中心的卡雷爾‧泰格（Karel Teige）的印刷品。

當時的印刷品是傳達思想的重要手段、媒體。泰格的裝幀至今看來依然新穎美麗，好比用圖形

和文字零碎拼湊而成的詩句。探尋泰格的表現方式，了解到捷克的前衛藝術存在著以詩意組合生活與藝術的想法。當時參與活動的人們捨棄了「藝術高尚」的既定藝術觀念，不讓日常生活中接觸到的事物被其功能限制，眾人洋溢著創造洗練藝術的熱情。

對社會背景或體制的危機感，比起過往已大幅改變，用自己的價值觀讓日常生活中的普通事物產生變化的想法，在現代似乎也行得通。身邊的物品、常用的物品變成增添生活樂趣的工具，那是多棒的事。設計並非特定人士的專屬行為，是任何人都能做到的「每日發想」、「透過觀察、觸摸，製造樂趣」的延伸。

參考文獻
○捷克前衛藝術～從書籍設計中窺見的文藝運動小史／西野嘉章著（平凡社）
○ New Graphic Design in Revolutionary Russia ／ Szymon Bojko（Praeger Publishers）

Avant-garde

fusen 便利貼的日文羅馬拼音

圓形、正方形、細長方形、半圓及六角形……
光是貼就能產生趣味性的幾何形狀 fusen。
顏色都是用日本的傳統事物或植物命名。
組合從未有過的獨特形狀與顏色，
享受專屬於你的前衛藝術。

45418-01
drop around 便利貼
（朱紅）

45418-02
drop around 便利貼
（葡萄紫＋灰）

45418-03
drop around 便利貼
（天藍＋朱紅）

45418-04
drop around 便利貼
（草綠）

45418-05
drop around 便利貼
（黃月）

45418-06
drop around 便利貼
（墨黑＋黃月）

45418-07
drop around 便利貼
（麻白＋苔綠）

45418-08
drop around 便利貼
（墨黑）

45418-09
drop around 便利貼（天藍＋朱紅）

45418-10
drop around 便利貼（麻白）

紙鐘
鐘型吊牌

「對對，轉到那兒」，
外出前，轉動紙鐘的指針。
「今天到此結束」，
為了明天預做準備，轉啊轉，
轉動承載著小小訊息的紙鐘。

舊金山提供美味鬆餅的咖啡廳、紐約的老舊熟食店、奧地利的時髦藝廊，旅途中遇到各種不會動、負責傳達訊息的時鐘。

出國旅行時，去了想去的店家，沒想到已經關門，各位是否也有過這樣的經驗。日本的店家都有明確的營業時間或公休日，營業到很晚的店也很多，因為已經習慣那樣的店家，不免到錯愕掃興。那在歐洲或美國是常有的情形。那些「看店主心情」營業的店，門口常會看到某個令人在意的東西——鐘型吊牌。由人決定時間、傳達訊息的手動式時鐘。

鐘型吊牌主要是用來告知店家的營業時間或休業時間，最常見的是塑膠製，水藍色底板加上白色文字盤與紅色指針。在生活用品店或店鋪用品店似乎是必備商品，可看到許多類似的東西。能不能用最喜歡的「紙」做出那樣的時鐘呢？

如果把那樣的紙鐘掛在某個工作場所或小店，感覺應該很棒吧。

經過幾番嘗試後，完成了明信片大小的鐘型吊牌。看起來宛如真的時鐘，紅和藍綠的鮮豔色彩很吸睛。插入留言卡，轉動指針，讓紙鐘為你傳達訊息。

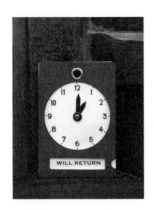

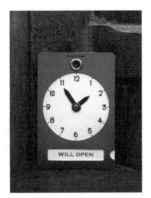

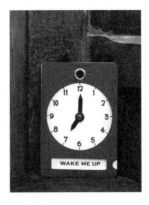

像國外的店家那樣，吊掛在門上。

有3種可替換的留言卡，

加上自創的留言，

利用各種組合傳達想說的話。

No.01
WILL RETURN

「現在外出中，○時會回來」。暫時離開的情況下使用，適用於店家、家門口、自己的辦公桌等。

No.02
WILL OPEN

「歡迎再來。下次是○點開門（開始營業）」。通知對方下次碰面的時間。同樣也適用於店家、家門口、辦公室。

No.03
WAKE ME UP

「○點叫我！（請家人幫忙叫起床）」。用於重要約定的日子，或是覺得自己早上起不來的時候。

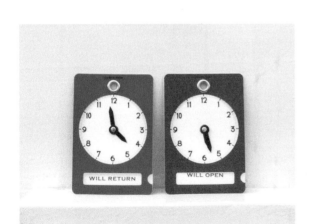

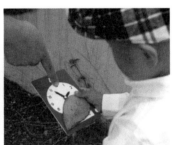

「把卡片放進這裡喔」、「嗯～」
「這片葉子，送給它（紙鐘）」
「你好棒！
黃色的葉子和藍色的時鐘都好漂亮」
「這個可以轉～來轉～去的是什麼呢？
一個是長的，一個是短的。
你都是幾點的時候吃點心？」
「……一整天……」

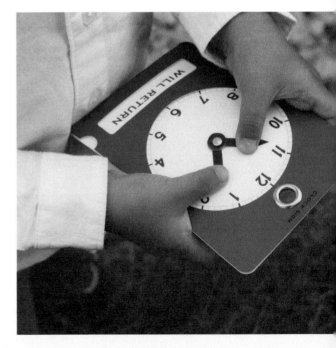

45415-02
drop around 鐘型吊牌
（藍綠）

45415-01
drop around 鐘型吊牌
（深紅）

3種紙束、 3種紙片， 如何使用？

很適合當便條本，方便易撕。

3款不同用途的口袋型手帳。

記憶、思考、隨身攜帶、

與某人平分使用。

小小一張紙，其實很了不起。

好好享受自由使用的樂趣。

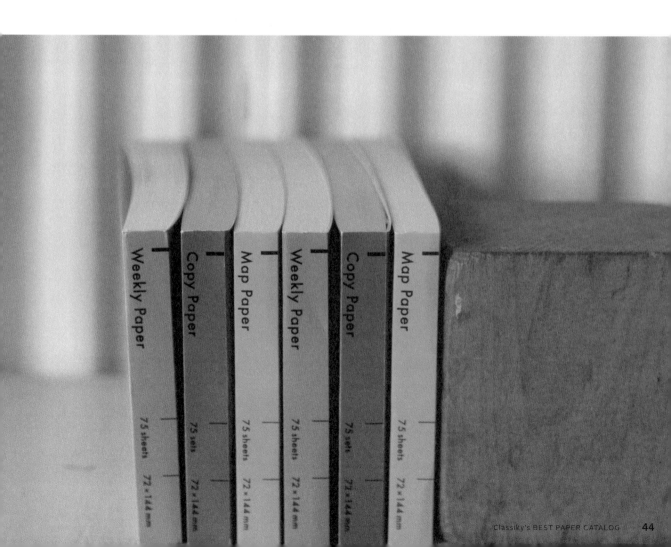

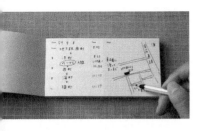

外出前往某處時，方便用來記錄時間、目的地、轉乘車站或路線的便條紙。
不必列印出來或是一直盯著手機看，只要有標出簡單記號的手寫地圖，
就能順利抵達目的地。
雖然看不懂詳細的地圖，自己畫的就看得懂，
那是因為，一筆一畫、每個記號已深深記在腦中。
地圖就是要自己畫。這很適合輕旅行或散步使用。

Map Paper

45414-01
drop around 地圖便條本

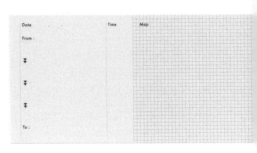

1 張撕下來交給別人，或是帶在身上。另 1 張當作記錄留存。
備份、分享約定事項或設計草圖也很方便。
2 張一組的空白紙，而且是從未見過的全白複寫紙。
隨筆寫下的事被複寫，彷彿變成重大記錄，這種感覺真奇妙。
也很適合寫重要的約定或留言。
當成便箋使用，可以知道自己寫過什麼。

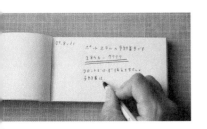

Copy Paper

45414-02
drop around 複寫便條本

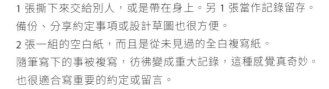

可以記錄 1 週的預定或約定、待辦事項。
當成簡單的手帳或日記，撕下來貼在牆上變成週曆。
想寫才寫，隨意用、輕鬆記的便條本。
另外，這也很適合買了厚手帳卻寫不完的懶人使用。

Weekly Paper

45414-03
drop around 週記事便條本

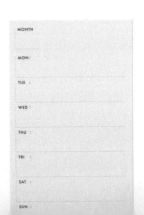

因紙展開的旅行

遇見那小小的紙是在結束了漫長的旅行之後。

為了採買商品造訪柏林和布拉格時，在街上找到的工具當中，有幾個沉甸甸的鐵製打洞器。

散發出濃濃的時間感，想必被使用了許久，閃著微弱的光芒，洋溢著粗獷的魅力。

回到日本後，將那些打洞器清潔修理，擺在店內，身為工具的它們，馬上又啟程前往不同的客人身邊。

5個變4個、4個變3個……就這樣不斷地減少。

某天，有位客人拿起最後一個打洞器問道：「積在裡面的紙屑要從哪裡取出？」。

雖然其他已售出的打洞器有做過確認，因為想著至少留一個在店裡當備品，所以，那個打洞器還沒確認過要從哪裡取出紙屑。

連忙和客人一起看了看打洞器的背面。

有塊小鐵板嵌在框裡。

那簡單的構造一看就知道，拿掉鐵板就能取出紙屑。

這樣馬上就能用了，和客人邊笑邊拆下鐵板。

結果，五顏六色的小圓紙片傾瀉而出，桌上隨即堆起了紙片山大概是之前用過的人忘記清掉積在裡面的紙屑。

突然現身的小圓紙片，深深擄獲了我的心。

文字印花、像是五線譜的圖案、車票的一部分……那些小圓紙片全都是印刷粗糙的紙屑，奇妙的是，看起來卻像畫一樣美麗極了。

順利取出紙片後，客人帶著打洞器離開了，拿起一片片的紙片，陷入沉思。

透過小小的紙了解到遙遠國度某個陌生人的生活或記憶，那些小紙片靜靜吸收了漫長的時光。

身為異鄉人的我，偶然間有了奇妙的相遇與某處相連的時間也在我的心中開始流轉，彷彿去了一趟虛幻之旅。

當時傾洩而出的小紙片，如今仍在抽屜深處。

有時拿出來看，還是會為那單純偶然的美感到驚訝。

雖然只是平凡的紙片，那樣的紙或許隱藏著激發旅行欲望的魅力。

用「圓」玩創意

躺在抽屜裡的圓紙片，通通出來吧！
好～排排站、靠緊緊。
一起用圓創造奇妙故事的小小國度。

[Balance]

[Season's Schreiben]

有時在畫中。

有時變成文字或音樂。

Balance：仔細瞧，天秤上有人還有馬車。右和左，哪邊比較重？
Season's Schreiben：你好，這個夏天過得好嗎。
Musik：吹喇叭的大叔，吹出音樂伴隨音符。

[Musik]

選擇喜歡的組合，挑戰自創圖案。

因為形狀簡單，或許會創造出幾何學的

趣味感。

彩色明信片

小〇與◎
圓　同心圓

躲在抽屜裡的圓紙片，通通出來吧！

好～排排站、靠緊緊。

一起用圓創造奇妙故事的小小國度。

相同大小的物品

如果身邊有相同大小的圓形物品，

貼貼看。

雖然有些孩子氣，貼貼紙真的很有趣。

貼在內容物上，

微微透出的柔和圓點很好看。

也可用於描圖紙的包裝。

透視感信封

代替書籤、便利貼

像是夾住書頁的正面和背面那樣對齊貼合，
當作書籤或便利貼。
貼在喜歡的書或手帳，
感覺真不錯。

把不要的紙剪成長條狀，
打個洞，貼上圓孔貼。
穿入繩子綁好，自創的吊牌完成了。
可用來裝飾禮物或伴手禮。

吊牌

推出了●圓與◉同心圓的貼紙。

有圖案的圓點貼和圓孔貼似乎不常見。
就像是從打洞機內倒出的圓紙片。
使用各國的車票或舊紙的圖案。
拿到的會是什麼圖案，打開後才知道，令人期待。
自由黏貼，樂趣無限！

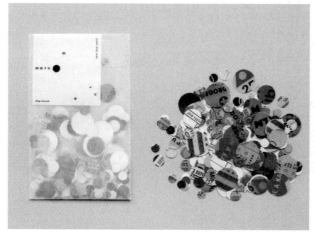

45401-01
drop around 圓點貼

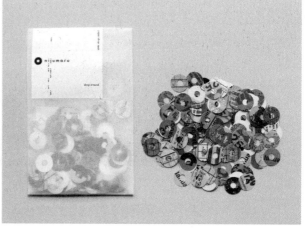

45401-02
drop around 圓孔貼

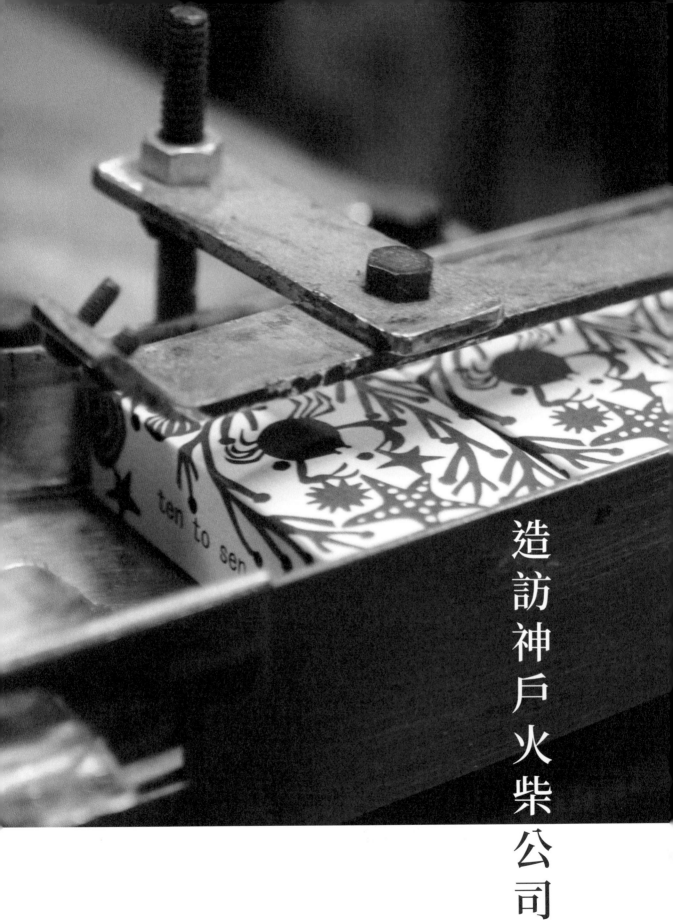

造訪神戶火柴公司

KOBE MATCH

神戶火柴公司

火柴盒的小宇宙

在以七成火柴產量稱冠日本的姬路市
坐落著別具風情的木造廠房「神戶火柴」，
這是一家創業超過 90 年的老牌火柴工廠。
小小的火柴盒裡
裝著滿滿的夢想與希望。

採訪・撰文・攝影：青山吏枝

請問各位最近點過火柴嗎？不久前，在咖啡廳等
處經常看到印有店家商標或地址的火柴盒。那些火
柴盒的尺寸或設計充滿店家的獨特風格，在喜歡的
店拿到火柴盒，像是收到小禮物令人開心。雖然平
常沒有刻意收集，卻已成為旅行時收藏的物品。不
過，以往能夠輕鬆取得的火柴盒，近來變得有些珍
貴。倉敷意匠與 4 組創作人共同製作火柴盒裝的商
品。掌心大小的火柴盒裡，裝的不是火柴棒，而是
其他的可愛小物。那麼，一起來看看那樣的火柴盒
是怎麼做出來的吧。

為了參觀火柴盒與火柴的製作過程，造訪了在姬路市持續製作火柴超過90年的老牌火柴工廠——神戶火柴（股）公司。火柴與火柴盒的製作、印刷至包裝都在腹地內的廠房進行。

首先，被我們稱為「火柴盒」的那個東西，正式名稱是「安全火柴」，那是由火柴棒和火柴盒組成。用塗了藥的火柴頭擦劃火柴盒側面的磷皮（發火劑），藉由摩擦生熱引火。分為小盒裝與夾在紙裡的書式火柴（又稱紙本火柴）2種。據說安全火柴是一八五五年後開始生產火柴，明年後瑞典發明之物。

日本也在20年後開始生產火柴，明治大正時代（一八六八年～一九二六年），日本、瑞典、美國成為三大火柴生產國。尤其是日本製的火柴，擅長處理精細的設計或樣式，至今仍有許多來自國外的訂單，可見熱愛日製火柴的人相當多。

在神戶火柴（股）公司的廠房裡

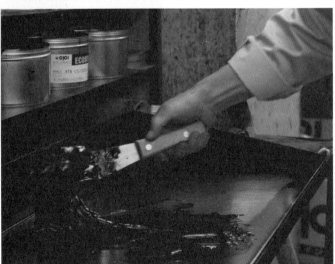

右上：保養得宜的老舊廠房，現在仍持續運作。隨處可見「嚴禁煙火」的大看板或海報。
右下：師傅魄力十足地調墨，令人看到入迷。據說要配合季節或使用的機械、紙的性質做調整。
左上：國外的訂單也很多，不同於日本的字體和顏色真有趣。
右中、左下：自行改造過的印刷機，竟然裝了剃刀。

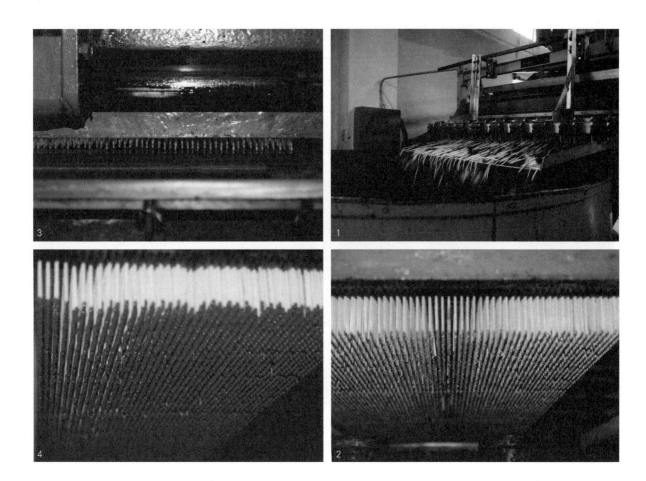

1：利用機械挑選火柴棒的軸木，不合規格或細弱的軸木會被淘汰。

↓

2：懸掛在上方的軸木緊密排列，以履帶輸送移動。

↓

3：軸木前端朝下，潛入藥劑池！將藥劑加熱避免凝固，周圍飄散著熱氣與蒸氣。

↓

4：沾完藥後，立刻變得很像火柴。除了紅色還有其他顏色，據說多達 16 種，可配合火柴盒的顏色。

剛做好的火柴陸續出現，整齊排列的樣子好壯觀！實用的火柴展現美麗的樣貌。

也看到正在製作印上英文或德文、馬來文等外國文字圖案的廣告火柴盒。廠內擺滿準備出貨至海外的美麗火柴盒，這個地方做出相當於世界各國「店家門面」的火柴，並且交到許多人手中，覺得不可思議的同時也感到些許驕傲。

即使火柴很輕，累積數千、數萬根也會變得相當重。塞滿大盒的火柴看起來頗重，陸續完成的火柴很有規律地移入盒內，運往專用的作業臺。

傳統產業的再興——
姬路市火柴工廠

除了神戶火柴（股）公司，姬路市還有數家火柴工廠。日本國內七成的火柴都是在姬路市製造，火柴製造成為一種地方產業。

為何是姬路市？因為這兒鄰近神戶港，便於原料的輸入與製品的輸出，更重要的是，比起關西的其他都市，姬路市的氣候溫暖少雨，適合火柴軸木的日曬，以及必須保持乾燥的製造環境。不過，七成的產量也太驚人！因此姬路市有許多火柴的專家和工廠。

此行令人感到驚訝的是，獨特的製造過程與機械。尤其是大量成排的軸木（火柴棒的梗）沾塗紅色藥劑的

上：這是外盒的成型機。安全火柴的重點「磷皮」的塗覆也是在此進行。
下：折疊的內盒，逐漸接近火柴盒的外形。

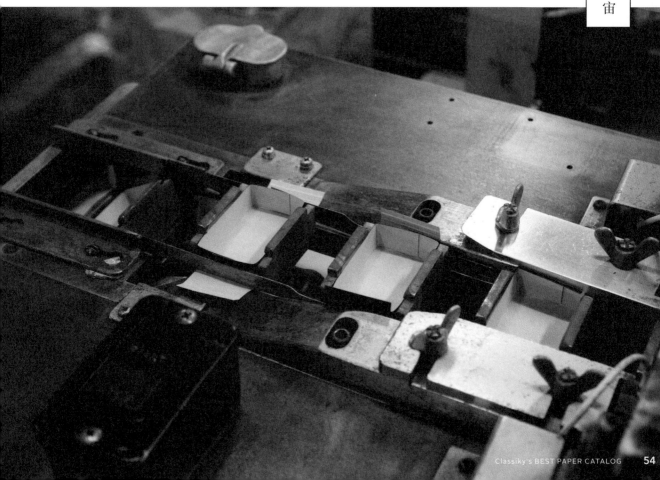

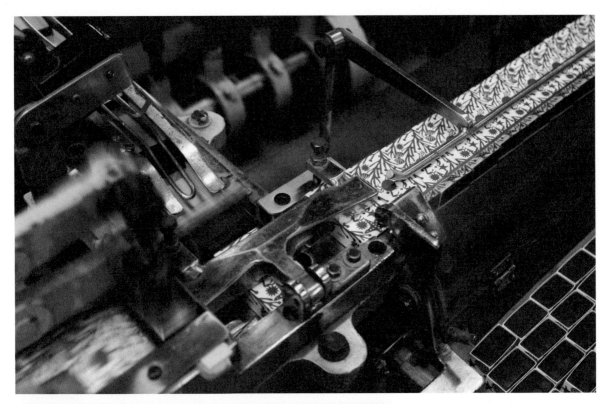

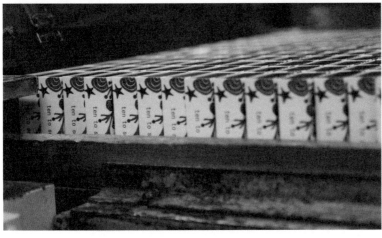

上：機械正在組裝點與線模樣製作所的火柴盒。快要完成囉！
左：終於合體的內盒與外盒。側面的圖案真好看。排排站的成品，結束了漫長的製程，整隊待發！

火柴盒真是可愛又有趣！

中的小宇宙。

量排列的火柴盒看起來賞心悅目。掌

疊在像是方形大托盤的作業臺上。大

柴盒整齊排列，內盒不斷被組裝，堆

火柴盒的製程漸入尾聲，完成的火

的細膩作業。

要成分是紅磷）、調整顏色等一連串

印刷，還有調配塗在側面的磷皮（主

有的巧思。另外，除了火柴盒圖樣的

改造，這是專門生產火柴盒的工廠才

樣，用剃刀片對機械的移動進行局部

規格小的印刷面有效率地印上美麗圖

印刷廠不太一樣。為了在尺寸比普通

火柴盒外盒的成形過程也和一般的

一切讓人看得驚嘆連連，為之懾服。

乾燥後越積越多，經由人手塞入盒子，

滾輪內排排站，

木棒轉眼間變成

披上鮮豔色彩的

火柴。接著在大

軸木，小小的白

符合規格的堅固

足！！先是挑選

畫面，震撼力十

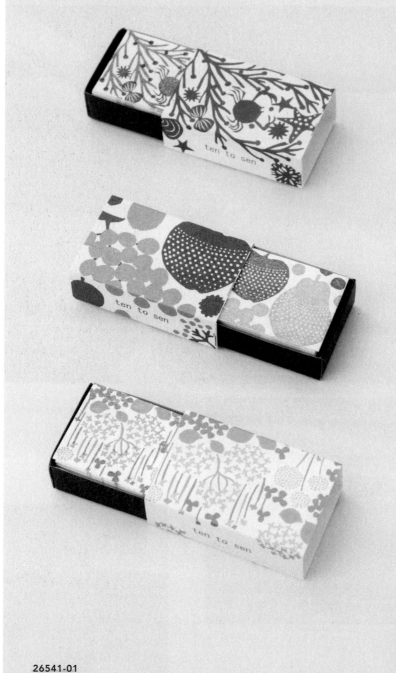

沙灘

蘋果與洋梨

小花園

點與線模樣製作所

使用厚軟的棉漿紙，
能夠確實呈現凸版印刷的壓印凹痕。

26541-01
點與線模樣製作所
火柴盒迷你卡（沙灘）

26541-02
點與線模樣製作所
火柴盒迷你卡（小花園）

26541-03
點與線模樣製作所
火柴盒迷你卡（蘋果與洋梨）

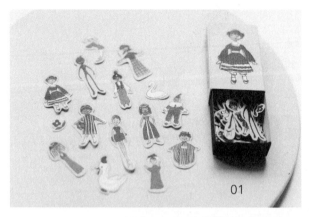

01

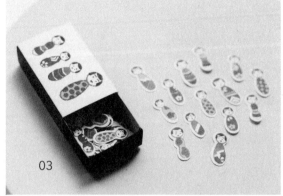

03

02

05

26333-01
夜長堂 火柴盒貼紙（時尚人物）

26333-03
夜長堂 火柴盒貼紙（芥子木偶）

26333-02
夜長堂 火柴盒貼紙（童話世界）

26333-05
夜長堂 火柴盒貼紙（雪日）

夜長堂貼紙

將夜長堂精選的懷舊插畫做成散裝貼紙。

除了拿來貼，挑幾張悄悄裝進信封裡，

當作可愛的小驚喜。

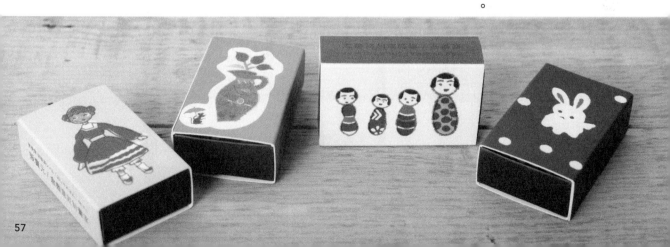

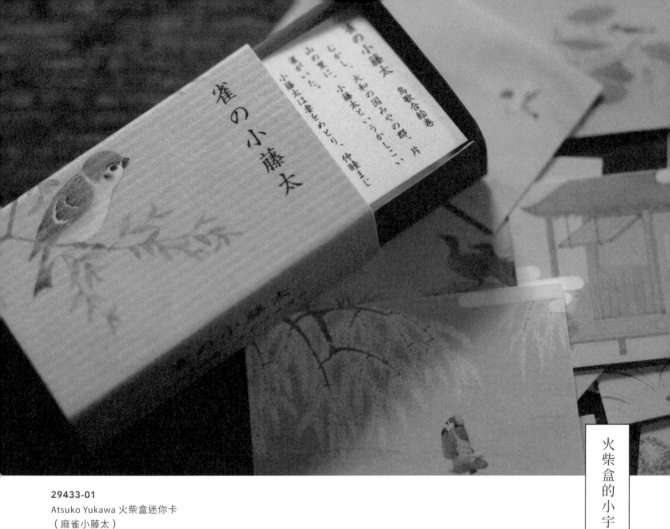

29433-01
Atsuko Yukawa 火柴盒迷你卡
（麻雀小藤太）

Atsuko Yukawa 的
「麻雀小藤太」

「麻雀小藤太 鳥歌合繪卷」展的 12 件作品全都做成了迷你卡。
雖然尺寸縮小，打開火柴盒還是能感受到滿滿的愛。

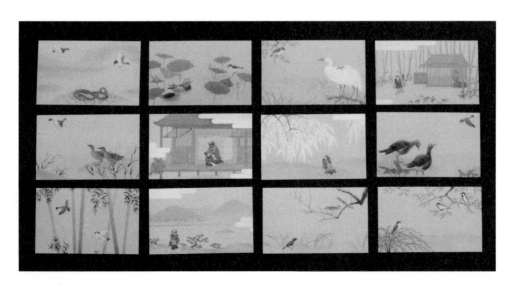

關美穗子的文庫本牙籤

那天和關美穗子小姐一同沉浸在武井武雄的《刊本作品》散發的迷人光彩時，聊到了這件事：

他讓我們深刻了解到，勿忘創作樂趣的重要與艱難。

下方的圖是裝了牙籤的火柴盒。

那是把以前為其他商品染印的圖案重新構築的設計。

關美穗子特有的幻想世界濃縮成小小的火柴盒。

對負責染印的關小姐以及構思組合的倉敷意匠來說，都是非常有趣的企劃。

8個火柴盒排起來，相當於文庫本的大小。

當成小禮物送人也很討喜。

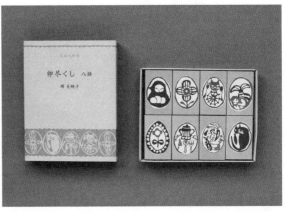

45390-01
關美穗子 文庫本牙籤（咖啡廳）

45390-02
關美穗子 文庫本牙籤（驚喜彩蛋）

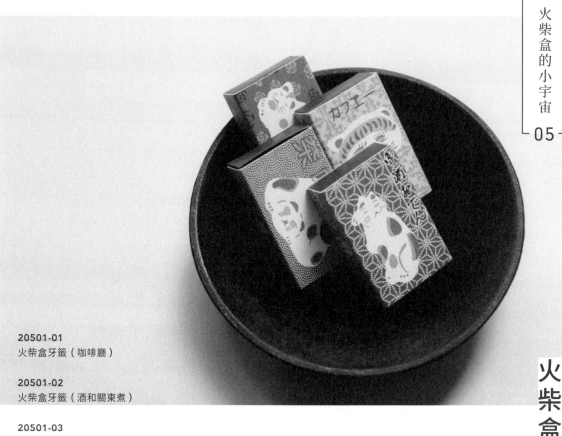

20501-01
火柴盒牙籤（咖啡廳）

20501-02
火柴盒牙籤（酒和關東煮）

20501-03
火柴盒牙籤（咖啡店）

20501-04
火柴盒牙籤（旅館）
Designer: Classiky

火柴盒牙籤

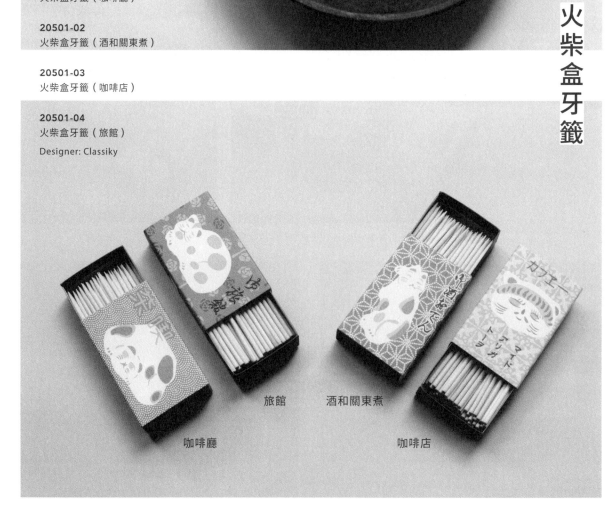

咖啡廳　旅館　酒和關東煮　咖啡店

20502-01
火柴盒棉花棒（多謝）

20502-03
火柴盒棉花棒（旅館）

20501-02
火柴盒棉花棒（小酒館）

20502-04
火柴盒棉花棒（麻將）

Designer: Classiky

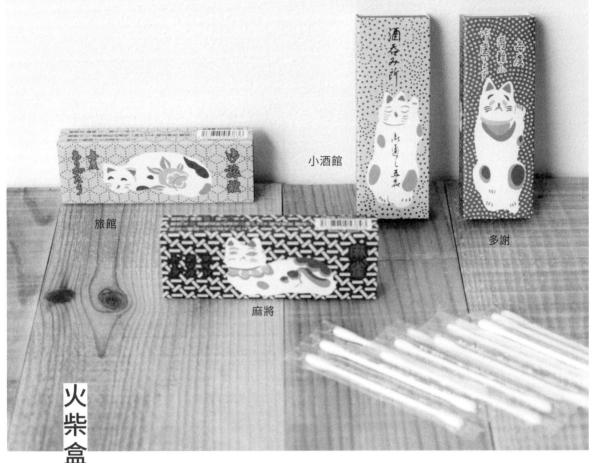

小酒館

旅館

麻將

多謝

火柴盒棉花棒

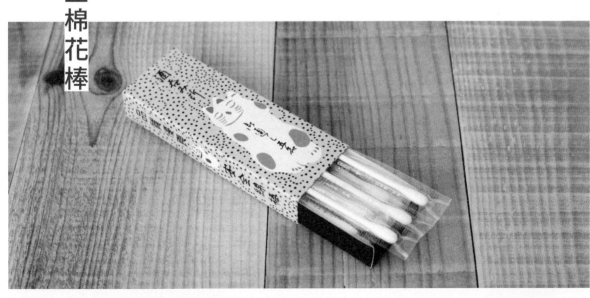

mitsou

線裝筆記本

近 10 年來，倉敷意匠每次製作新型錄
幾乎都會和插畫家 mitsou 小姐合作。
她的獨特美感不受動搖，堅信做出來的東西一定很棒，
即使認為賣不好，始終堅持信念做下去，
這次的成品也是如此。

< mitsou 的閱讀筆記＞

mitsou 小姐很喜歡看國外的推理小說。因為書中人物關係複雜，加上名字難記，經常看得一頭霧水，所以她會像這樣整理成筆記，幫助自己閱讀。

mitsou No. **1**

NOTE BOOK

線裝筆記本

因為很喜歡，工作上也一直使用「mitsou」，委託倉敷意匠原創筆記本」。

如今回想起來，委託燕子作這款筆記本已是 8 年多前的事了。曾經數次追加生產，累積了許多庫存，最後也賣到所剩無幾。使用書寫流暢的高級中性紙，即使捲起來塞進褲子的口袋，車縫的內頁也不會脫落，好用到無可挑剔。

「mitsou 小姐，這個賣完的話，以後該怎麼辦？」

「我也很煩惱，不過，現在我比較想要漂亮顏色的筆記本。」

「你是說，漂亮顏色?!」

mitsou 小姐所說的「漂亮顏色」，倉敷意匠擅自解讀成，到了已有豐富見識的年紀，挑選物品的基本除了「優質」，「優雅」也成了必要條件。

45628-01
mitsou 線裝筆記本 空白（白）
45628-02
mitsou 線裝筆記本 空白（土耳其藍）
45628-03
mitsou 線裝筆記本 空白（粉紅）
45628-04
mitsou 線裝筆記本 空白（黑）

45629-01
mitsou 線裝筆記本 8mm 橫線（白）
45629-02
mitsou 線裝筆記本 8mm 橫線（土耳其藍）
45629-03
mitsou 線裝筆記本 8mm 橫線（粉紅）
45629-04
mitsou 線裝筆記本 8mm 橫線（黑）

mitsou No. 1
NOTE BOOK
線裝筆記本

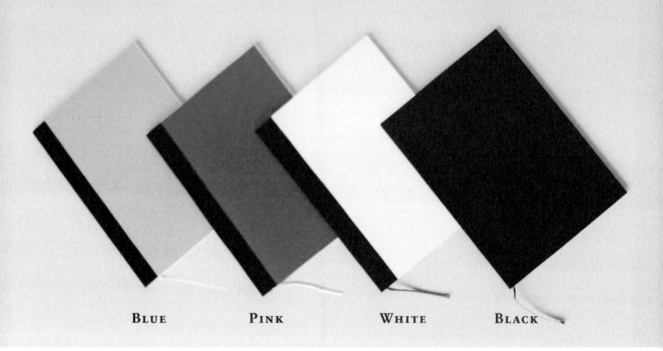

BLUE **PINK** **WHITE** **BLACK**

潔白顏色的筆記本

檢視以往的文具，雖然有許多雅致有型的筆記本，但重點在於顏色的潔白。毫無暗沉的純白洋溢著清潔感。

Oxford 紙給人纖細的印象，

「這種白色的封面看了就想擁有。」

「的確，市面上還沒看過純白封面的筆記本。」

「可是，白色容易髒對吧？」

「上霧膜應該就不會了」，「上霧膜應該就不會了」，

第 1 款顏色就此定案。「也來做男性喜歡的黑色吧」，將黑色墨水疊印 2 次，做成深黑色。

最後是 mitsou 小姐喜歡的粉紅色和藍色。然而，這才是最大的難關。Gilbert Oxford 紙的吸墨力強，容易出現混濁感。參考國外布貼本漂亮的色調，重複數次的調色，總算完成了。

把 4 種顏色擺在一起，

嗯～很漂亮對吧！

明亮的優雅筆記本，應該會很想用用看。當然，優雅的重點不光是封面的顏色，還包含了各種講究的細節，例如長年耐用的書背條材質、方便的書籤線顏色、低調吸睛的燙金圖案等。

那麼，「可以用漂亮顏色做出優雅好看的筆記本嗎？」於是展開了「mitsou 小姐想用的筆記本企劃」Part 2。

最初決定的是封面用的紙。由於內頁是用重視機能的紙，所以選擇能夠確實保護內頁的 Gilbert Oxford 紙。縱橫交織紋路的 Gilbert

檢視以往的文具，雖然有許多雅致有型的筆記本，但還是不一樣。該說是色彩鮮豔卻素雅？還是色調微妙且著成熟感？若是色調微妙且

以細緻的平織棉布封邊，
增強書背的耐用度。

封面不寫字的人其實很多，
附上寫標題的圓形貼紙，讓
有需要的人使用。

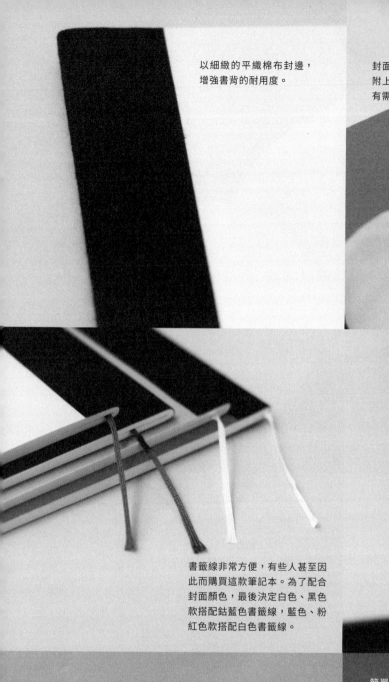

精裝本或線圈筆記本接近裝訂處
的部分總是不好寫。若要每天使
用，線裝最牢固且方便書寫。這
款線裝筆記本的縫線間距略為縮
短，強度增加，不易脫頁，外觀
也變得更精緻。

書籤線非常方便，有些人甚至因
此而購買這款筆記本。為了配合
封面顏色，最後決定白色、黑色
款搭配鈷藍色書籤線，藍色、粉
紅色款搭配白色書籤線。

簡單俐落的燙金字體，不經意
地散發出高級感。

CLASSIKY+MITSOU

行距 8mm 的橫線，字體大小不
受限。有別於封面的鮮豔，橫線
的顏色低調沉穩，感覺很棒。

圓形紙品的細節和貼心

mitsou 小姐很喜歡圓形的東西。有時想要圓形的東西，但要把方形的紙剪成圓形並不容易。因此，倉敷意匠製作了圓形信紙搭配可完整收納的正方形信封，以及底紙大小和正方形相同的圓形貼紙。

「信封和信紙最好是用優質的紙。如果是像外國信紙那樣有點厚的紙更棒。」

可愛有趣的圓形信紙，可以變化出各種寫法。雖然圓形信紙沒有橫線，因為有附印了橫線的底卡，不必擔心字寫歪。

「市面上已經有賣各種圓形貼紙，可是表面都滑滑的，很難寫字。好想要霧面的圓形貼紙。」

這個圓形貼紙相當好用，像是寫簡短的留言貼在禮物上、當作筆記本的索引，或是寫下住址，貼在信封背面。

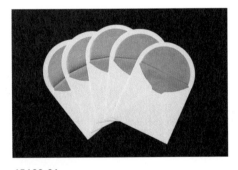

45623-01
mitsou 正方形信封

45622-01
mitsou 圓形信紙

mitsou

奧村麻利子

1973 年生於福岡縣的插畫家，著有
《簡樸生活》（WAVE 出版）一書。

圓形標籤貼

信封的設計也有圓形的元素。內附藍色襯紙，避免內容物透出。

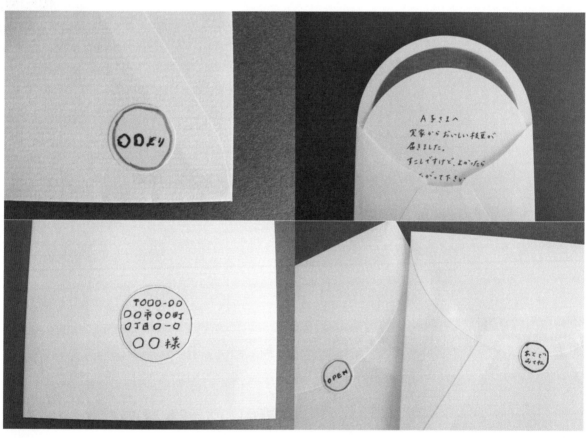

45624-01
mitsou 圓形標籤貼

45624-02
mitsou 圓形標籤貼

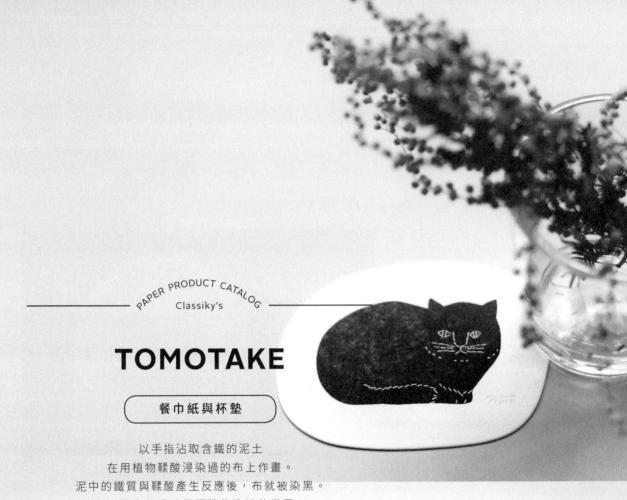

PAPER PRODUCT CATALOG
Classiky's

TOMOTAKE

餐巾紙與杯墊

以手指沾取含鐵的泥土
在用植物鞣酸浸染過的布上作畫。
泥中的鐵質與鞣酸產生反應後,布就被染黑。
只以黑色的濃淡呈現簡約洗練的世界,
洋溢著溫柔的寧靜氣息。

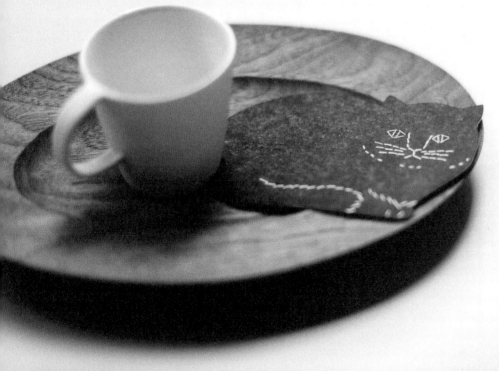

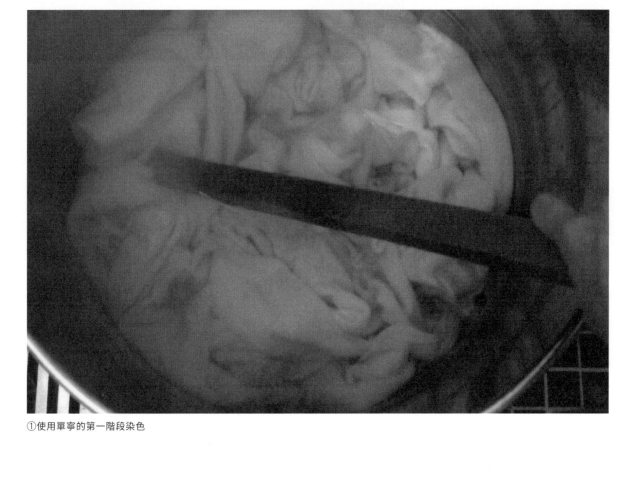

①使用單寧的第一階段染色

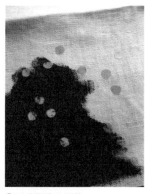

③以手指塗上泥漿

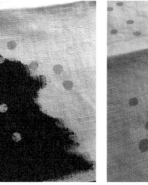

②在以單寧染過的布料上，貼上剪好的圖型

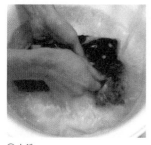

⑤水洗

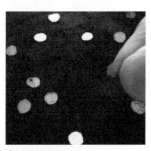

④拆掉圖型後加熱

【印之美】
散發沉穩感的泥染

首先使用五倍子抽取出的單寧，對布料進行第一階段的染色，完成後用手指沾取含有鐵質的泥漿塗抹在布料上，利用鐵質和單寧產生化學反應變黑的特性進行染色。

運用手指塗抹染色，完成後能一邊感受顏色變化的樂趣。

的作品會顯現出不同層次的獨特色澤。

布料經過單寧染色的階段，隨著時間經過會逐漸呈焦糖色，因此泥染的黑色也會跟著褪變為柔和的咖啡灰，使用的同時

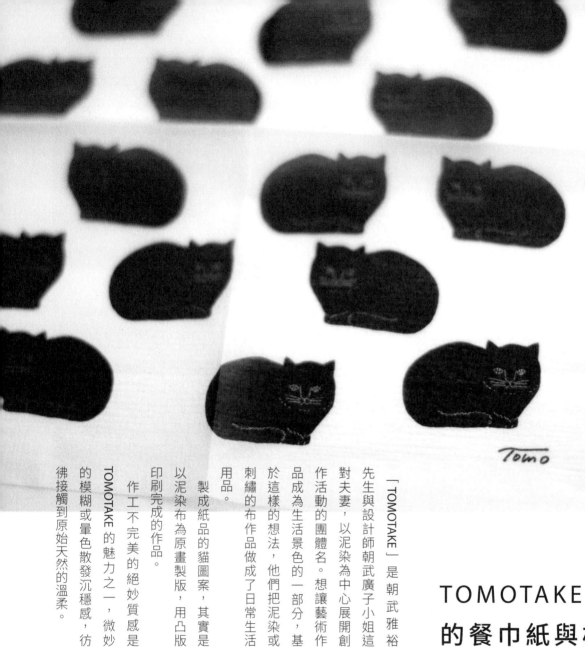

TOMOTAKE
的餐巾紙與杯墊

[TOMOTAKE] 是朝武雅裕先生與設計師朝武廣子小姐這對夫妻，以泥染為中心展開創作活動的團體名。想讓藝術作品成為生活景色的一部分，基於這樣的想法，他們把泥染或刺繡的布作品做成了日常生活用品。

製成紙品的貓圖案，其實是以泥染布為原畫製版，用凸版印刷完成的作品。

作工不完美的絕妙質感是TOMOTAKE 的魅力之一，微妙的模糊或暈色散發沉穩感，彷彿接觸到原始天然的溫柔。

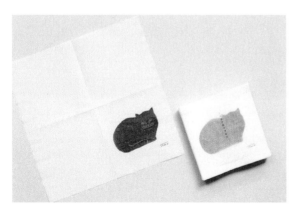

22102-01
TOMOTAKE 餐巾紙（貓 A）

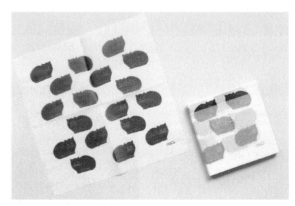

22102-02
TOMOTAKE 餐巾紙（貓 B）

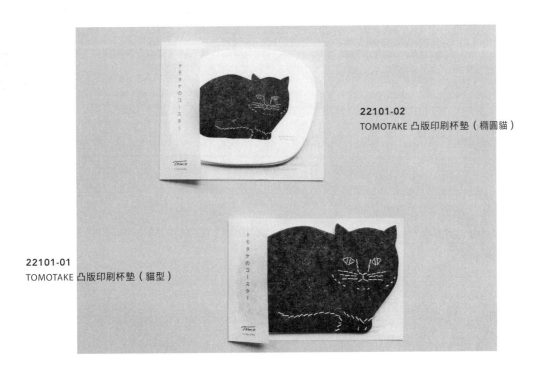

22101-02
TOMOTAKE 凸版印刷杯墊（橢圓貓）

22101-01
TOMOTAKE 凸版印刷杯墊（貓型）

TOMOTAKE

朝武雅裕

1973 年生於東京。
2001 年畢業於東京藝術大學研究
所染織系。
在學期間便持續發表泥染、刺繡、
拼布等以布為主要素材的作品。

朝武廣子

1974 年生於埼玉縣。
2001 年畢業於東京藝術大學研究
所機能造型設計系。
研究所畢業後，進入家電公司從
事設計企劃業務。辭職後，協助
丈夫雅裕先生的工作，創立了
「TOMOTAKE」。負責刺繡及商
品企劃、泥染圖案的底布 MUDDY
WORKS 等的設計。

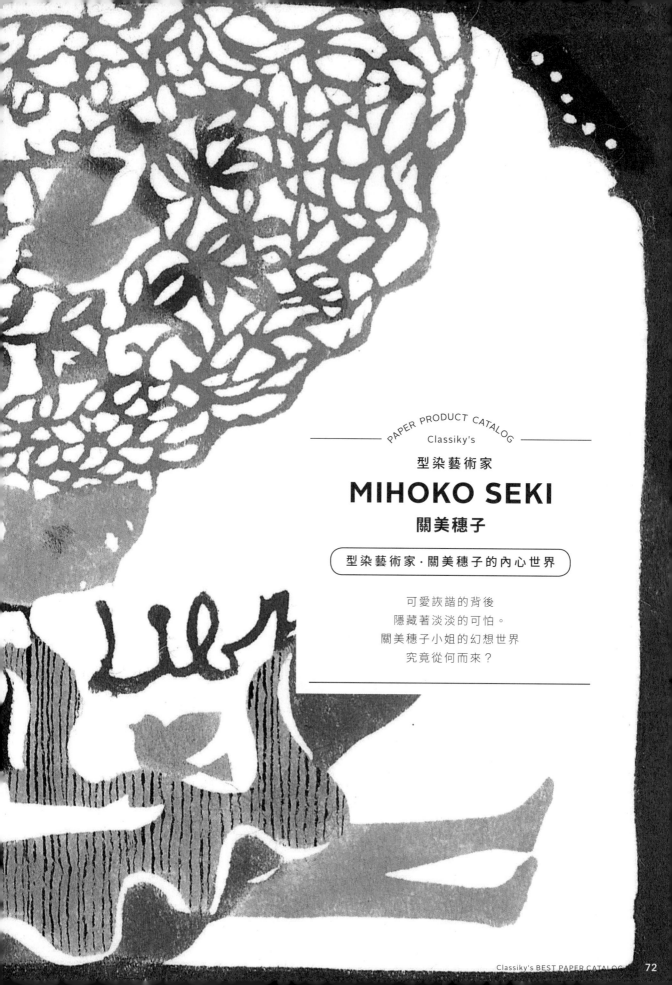

PAPER PRODUCT CATALOG

Classiky's

型染藝術家

MIHOKO SEKI

關美穗子

型染藝術家・關美穗子的內心世界

可愛詼諧的背後
隱藏著淡淡的可怕。
關美穗子小姐的幻想世界
究竟從何而來？

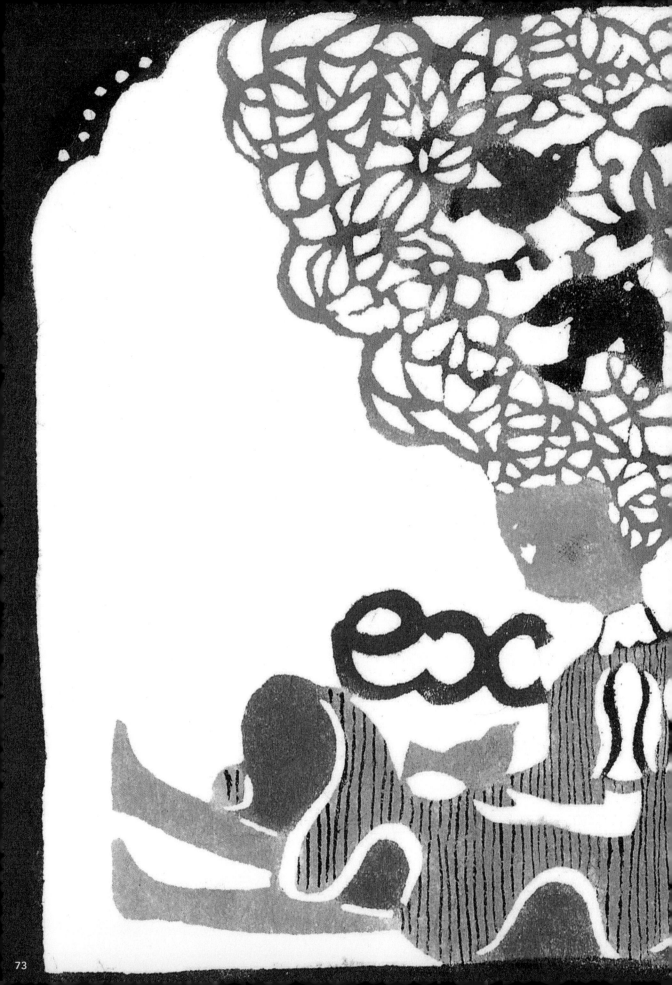

seki mihoko
+ classiky

關美穗子

1980 年生於神奈川縣。
2000 年師事於型染藝術家堀江茉莉。
2006 年、2007 年，作品入選國畫會主辦的「國展」的工藝部。
現居京都，以型染藝術家身分從事創作，作品除了火柴盒標籤，
還有和服、腰帶等織品，以及插畫。

型染藝術家
關美穗子的
「彩色石印畫」

各位知道什麼是「彩色石印畫（chromos）」嗎？十九世紀末期，突然出現在歐洲後引發熱潮，許多人爭相收集，到了二十世紀初卻人氣減退，被大眾遺忘。

當時，大量印刷彩色圖像的技術飛躍進步，應用三色分解原理的多色印刷石版畫能夠完成相當精緻的印刷。彩色石印畫是以這樣的技術為背景，重複數次印刷產生微妙色調，加上壓印或塗亮光漆的細微作業製成的紙藝品，通常都會沿著圖案進行裁切。

裁下必要的部分，貼在信上或剪貼簿，或是貼在盒子或家具上做裝飾，用途廣泛。

收到委託型染藝術家關美穗子小姐製作的彩色石印畫圖案後，開始思考如何運用現代的膠印表現出當時的感覺。印刷廠也陷入苦思，反覆試做，不光是印刷的部分，對於在紙上或壓印呈現的立體感也煞費苦心，最後總算完成了現代版的彩色石印畫。

請各位發揮創意自由使用，貼在信上或禮物上，或是隨意組合拼貼做成卡片。

水糊彩色
石印畫

看得出來這些是配合圖畫壓印而成的嗎？
在表面施以亮光加工，讓圖畫在光線下顯得更立體。
相較於關美穗子小姐以往的作品，有著獨特的微妙差異。

當時的彩色石印畫是沾漿糊黏貼，為了方便使用，
在背面做了水糊加工。
像郵票一樣沾水黏貼，感覺真有趣。

45334-02
關美穗子 彩色石印畫（傘的去向）

45334-01
關美穗子 彩色石印畫（奇妙事物）

小信封

M size

03　02　01

06　05　04

45327-01
關美穗子 小信封 M（遠山）

45327-02
關美穗子 小信封 M（遠海）

45327-03
關美穗子 小信封 M（天使）

45327-04
關美穗子 小信封 M（吹笛人）

45327-05
關美穗子 小信封 M（吹泡泡）

45327-06
關美穗子 小信封 M（魔術師）

03　02　01

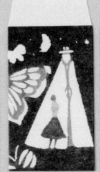

45326-01
關美穗子 小信封 S（月光）

45326-02
關美穗子 小信封 S（待宵）

45326-03
關美穗子 小信封 S（窗）

45326-04
關美穗子 小信封 S（夜路）

45326-05
關美穗子 小信封 S（心意）

45326-06
關美穗子 小信封 S（追逐的少女）

06　05　04

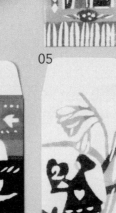

S size

關美穗子
03

芥子木偶便利貼

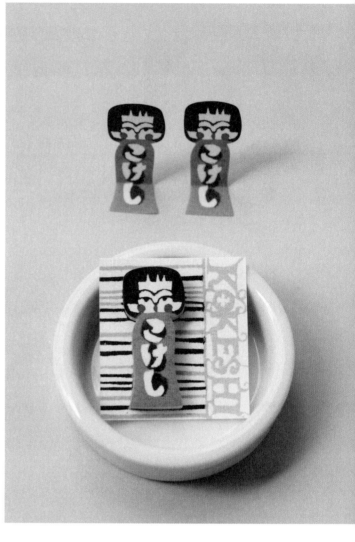

45375-02
關美穗子
芥子木偶便利貼（藍）

45375-01
關美穗子
芥子木偶便利貼（橙）

關美穗子
04

貼紙

45333-03
關美穗子 椅子貼紙

45333-04
關美穗子 午睡貼紙

45333-05
關美穗子 賣火柴的小女孩貼紙

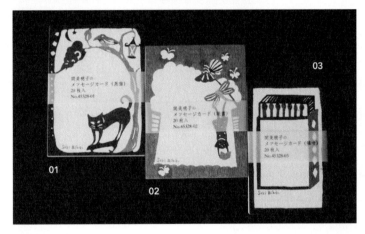

45328-01
關美穗子 留言小卡（黑貓）

45328-02
關美穗子 留言小卡（閱讀）

45328-03
關美穗子 留言小卡（火柴）

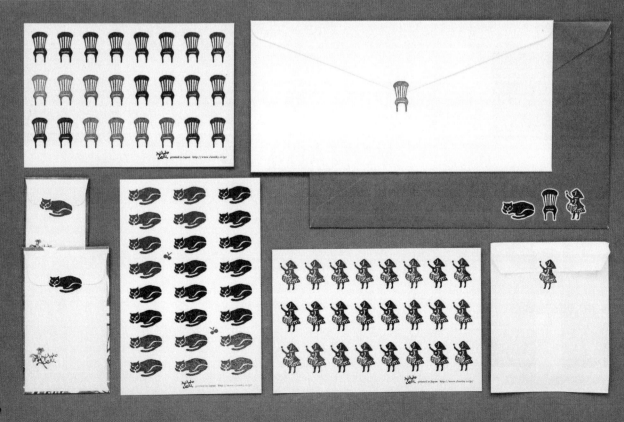

YONAGADO

夜長堂

> 摩登復刻紙

將大正或昭和時代的和服內襯或碎布、
千代紙的圖案等印成紙張,
企劃販售多款具懷舊感的「摩登 JAPAN 復刻紙」。
夜長堂在保留濃厚大阪風情的天滿橋開設店面,
積極推出奇特可愛、略顯詭異的傑作。

與自由的設計深深吸引，為之著迷。

因為覺得圖案有魅力，開始收集和服碎布和千代紙，不知不覺間累積了可觀的數量。

然後，萌生了不只是欣賞，希望能在日常生活中使用的想法，進而具體實現那個想法，也就是「摩登JAPAN 復刻紙」。

二〇〇六年，夜長堂嚴選的圖案被做成懷舊風格的紙品，開始出現在京都與大阪周邊的店家。隨即引發話題，現在每天都有來自日本各地的生活雜貨店、博物館商店的訂單。

創作者隨興的感性為現代的你我帶來療癒。為了讓更多人知道那個創作風格充滿活力、從容自在的美好時代，夜長堂今日仍持續奔走於日本全國。

「夜長堂」的井上TATSU子小姐同時也是古董雜貨的採購，工作上接觸過許多古老的和服。

每次拿到大正時代的和服內襯或昭和初期的和服，總會對那股少女氣息流露的天真可愛心動不已，奇幻脫俗的設計、大膽奇特的時尚品味令人驚喜。不自覺地被那個時代日本人特有的感性

03

04

26340-03
夜長堂 包裝袋（時尚人物）

26340-04
夜長堂 包裝袋（芥子木偶）

26330-04
夜長堂 色紙（雅致系）

夜長堂
的
色紙

創作者的從容隨興
你感受到了嗎？

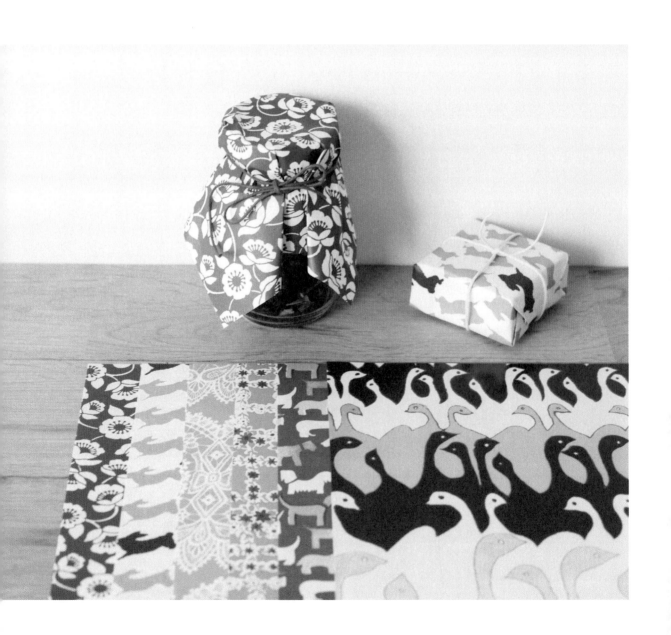

夜長堂

Inoue Tatsuko（**井上タツ子**）

1975 年生於大阪。
以自由插畫家的身分展開活動，
認為日常生活就是一種表達活動，
成立了藝術品牌「夜長堂」。
未開設實體店面，採購骨董雜貨的同時，
舉辦多元化的活動。
著有《少女摩登圖案帖》（ PIE BOOKS 出版 ）一書。

26330-03
夜長堂 色紙（可愛系）

〈青森縣〉
阿保正志先生
的信鴿

傳統產業的再興

「即使看不到形體，隨時隨地都在營業」，這是夜長堂的座右銘。東奔西走的每一天，在日本各地與製作有魅力之物的創作人或工廠切磋交流。在此為各位介紹2款夜長堂的紙品合作原創商品。

下川原燒泥偶這種玩具據說是文化年間（一八○四～一八一四），因當時的藩主憂心津輕地區的玩具很少，於是下令下川原的藩窯製作。原本是利用不燒製物品的冬季期間製作，廢藩後失去俸祿的武士以此為業，製作各種泥偶，將這個產業推向巔峰。倉敷意匠委託用心傳承津輕傳統工藝的阿保正志先生，將代表作鴿笛做成信鴿。有點像外國鴿子的藍眼睛是魅力所在。插在胸前的信是夜長堂摩登紙當中最受歡迎的蕾絲圖案。盼能藉此物幫助各位向重要的人傳達心意。

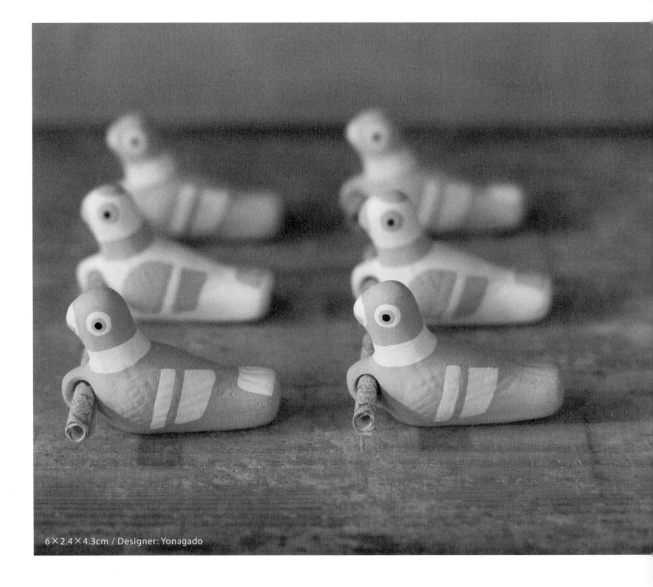

6×2.4×4.3cm / Designer: Yonagado

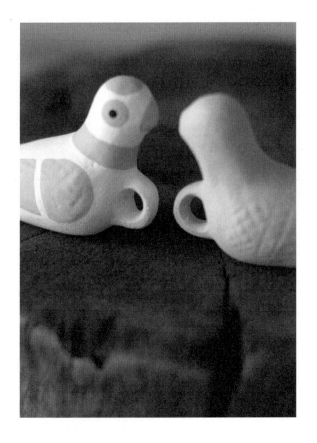

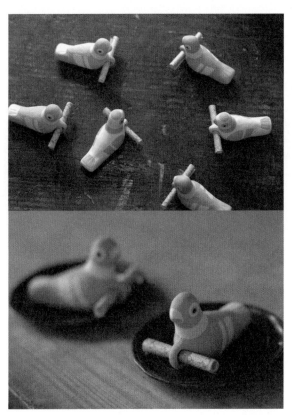

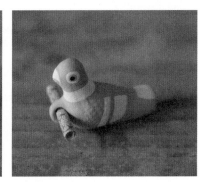

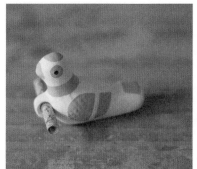

26370-03
下川原燒 信鴿（白 × 灰）

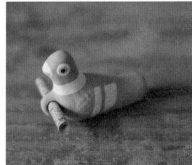

26370-02
下川原燒 信鴿（灰 × 藍）

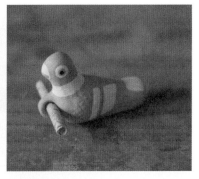

26370-01
下川原燒 信鴿（藍）

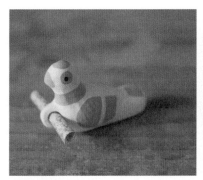

26370-06
下川原燒 信鴿（白 × 粉紅）

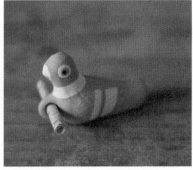

26370-05
下川原燒 信鴿（灰 × 粉紅）

26370-04
下川原燒 信鴿（粉紅）

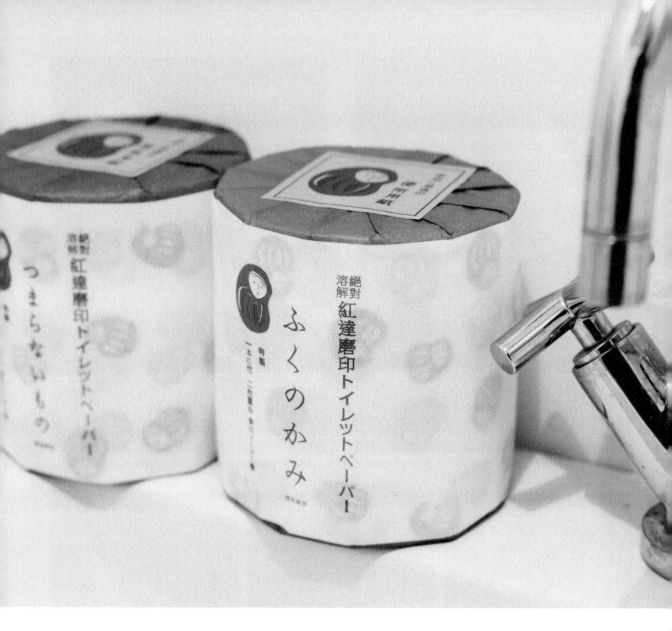

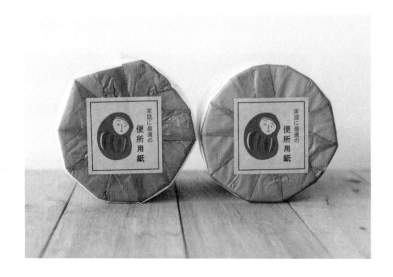

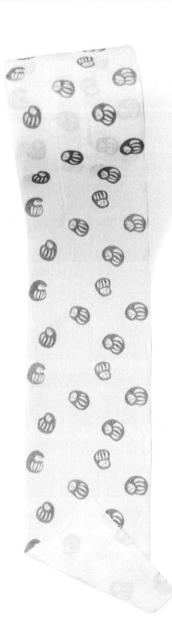

〈高知縣〉
達摩圖案的
捲筒衛生紙

雖然捲筒衛生紙常被視為
「不起眼的東西」，
卻也是「福神※」的象徵。
而且達摩的紅色還有
驅邪的效果。
惜紙之人，必有福報。
收到這份禮物的人也會很開心。

※ 譯注：衛生紙是用來擦拭
的紙（拭く紙），發音和「福
神（ふくのかみ）」相近。

26361-01
紅達摩圖案
捲筒衛生紙（福神）

26361-02
紅達摩圖案
捲筒衛生紙（禮輕情意重）

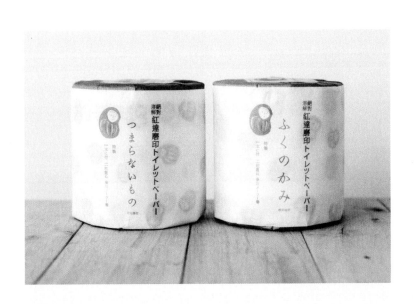

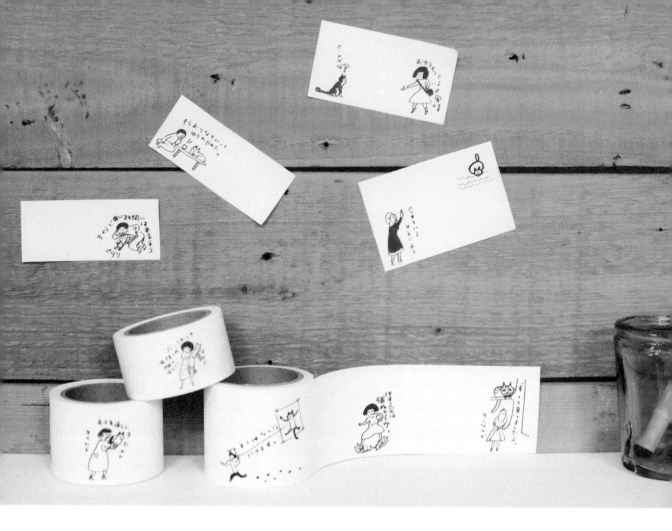

ORGAN 社

Yuki Nishio

膠帶式貓咪便利貼

由 2 名成員組成的 ORGAN 社，
社長 Yuki Nishio 與專務（Yuki Nishio 小姐的先生）
秉持著「無聊可愛」的理念製作小陶偶。
他們希望能夠做出放在身邊，幫助某人擺脫寂寞的作品。

Yuki Nishio 的膠帶式貓咪便利貼

陶偶作家 Yuki Nishio 小姐過著天天與貓奮鬥的生活。

約莫三年前,有隻公黑貓開始出現在工房的屋頂,後來成為她的家人。

她把和黑貓相處的日常點滴畫成圖,因為實在太有趣,直接使用那些圖製作成膠帶式便利貼。

膠帶式便利貼是沿線撕取的設計。整面都有背膠,貼了不會輕易脫落,用來寫留言或備忘錄相當方便,真的很好用。愛貓族看到那些圖,一定會頻頻點頭、心有同感。

Yuki Nishio

1971 年生於高知縣。
1991 年畢業於京都藝術短期大學(現京都造形藝術大學)。
1997 年成立「月面 ORGAN 社」,開始製作陶偶。

2003 年在京都設立新窯,公司改名為「ORGAN 社」。
2010 年將工房移至高知縣。

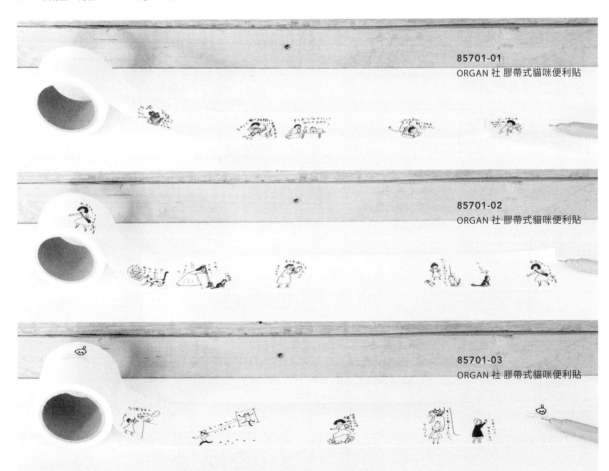

85701-01
ORGAN 社 膠帶式貓咪便利貼

85701-02
ORGAN 社 膠帶式貓咪便利貼

85701-03
ORGAN 社 膠帶式貓咪便利貼

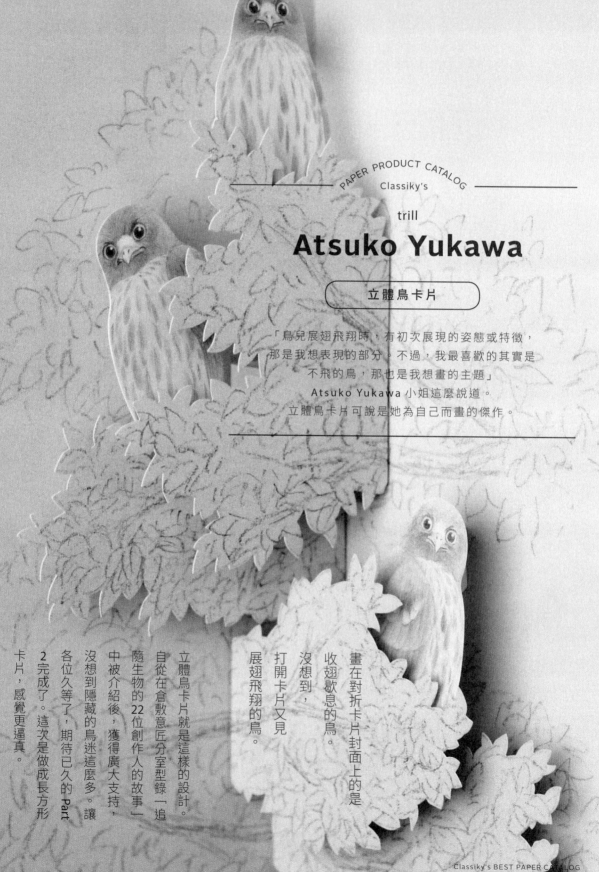

trill

Atsuko Yukawa

立體鳥卡片

「鳥兒展翅飛翔時，有初次展現的姿態或特徵，
那是我想表現的部分。不過，我最喜歡的其實是
不飛的鳥，那也是我想畫的主題」
Atsuko Yukawa 小姐這麼說道。
立體鳥卡片可說是她為自己而畫的傑作。

畫在對折卡片封面上的是
收翅歇息的鳥。
沒想到，
打開卡片又見
展翅飛翔的鳥。

立體鳥卡片就是這樣的設計。
自從在倉敷意匠分室型錄「追
隨生物的22位創作人的故事」
中被介紹後，獲得廣大支持，
沒想到隱藏的鳥迷這麼多。讓
各位久等了，期待已久的 Part
2 完成了。這次是做成長方形
卡片，感覺更逼真。

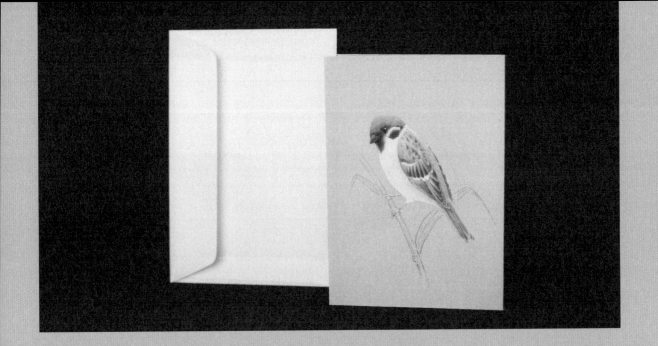

Atsuko Yukawa

1967 年生於宮崎縣。曾任雜誌編輯，離職後轉為插畫家。
2000 年起，作畫對象以動植物為主，尤其偏愛鳥類。同時以一柳敦子的身分擔任樂團「手拭」的手風琴演奏者。

29431-01
Atsuko Yukawa 立體鳥卡片（麻雀）

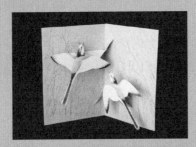

29431-02
Atsuko Yukawa 立體鳥卡片（燕子）

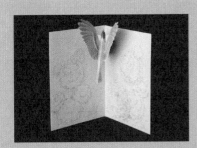

29431-03
Atsuko Yukawa 立體鳥卡片（白頰山雀）

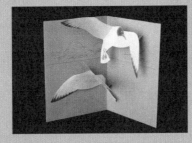

29431-04
Atsuko Yukawa 立體鳥卡片（紅嘴鷗）

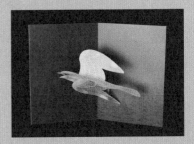

29431-05
Atsuko Yukawa 立體鳥卡片（夜鷹）

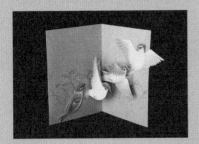

29431-06
Atsuko Yukawa 立體鳥卡片（鸕鶿）

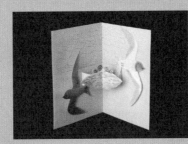

29431-07
Atsuko Yukawa 立體鳥卡片（白鶺鴒）

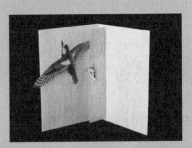

29431-08
Atsuko Yukawa 立體鳥卡片（大斑啄木鳥）

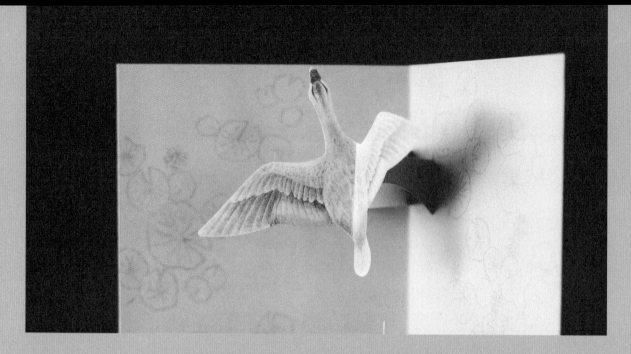

長方形卡片系列

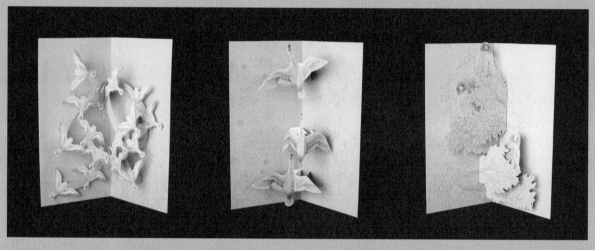

29432-09
Atsuko Yukawa 立體鳥卡片（環頸鴴）

29432-10
Atsuko Yukawa 立體鳥卡片（花嘴鴨）

29432-11
Atsuko Yukawa 立體鳥卡片（棕鷹鴞）

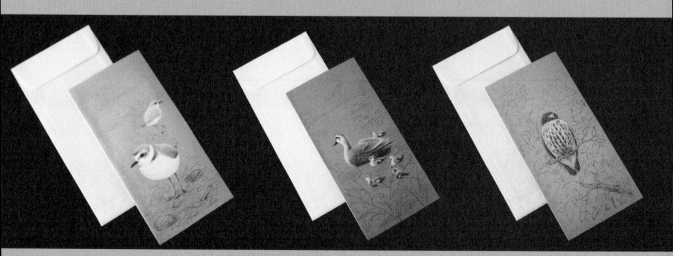

雨玉舍

星江美

1976 年生於東京。
1985 年了解版畫的有趣之處。
1998 年展開山村生活（岡山縣奧津町、岩手縣岩泉町）
2000 年展開木工生活（岐阜縣清見村、岡山縣奧津町）
2006 年展開版畫生活
現在定居岡山縣鏡野町（舊名奧津町）從事版畫創作。

PAPER PRODUCT CATALOG
————— Classiky's —————

UGYOKUSHA

雨玉舍

(懷紙與貼紙)

木版畫家星江美小姐從某個時期起經常畫蛙，
於是將屋號取名為「雨玉舍」——「雨蛙」的「雨」
加上「玉杓子（蝌蚪的日文漢字）」的「玉」。
另外，「雨」有潤澤之意，「玉」象徵華美之物，
她期許自己能夠持續創作出滋潤大眾心靈的版畫。

雨玉舍・星江美的懷紙與貼紙

29810-01
雨玉舍 懷紙（蘆筍）

29810-02
雨玉舍 懷紙（荷葉和雨蛙）

29810-03
雨玉舍 懷紙（金魚缸）

29810-04
雨玉舍 懷紙（小貓與澤蟹）

在東京出生長大的木版畫家星江美小姐，目前定居在鄰近鳥取縣境的岡山縣北部山區。

對自認為是不擅言詞的星小姐來說，經常出現在版畫中的小生物是她的支持者，也是發言人。

動物即使隨波逐流，卻也擁有不屈服的堅定意志。每天發生在身邊的小事都成了版畫的題材。

29811-01
雨玉舍 飛燕貼紙

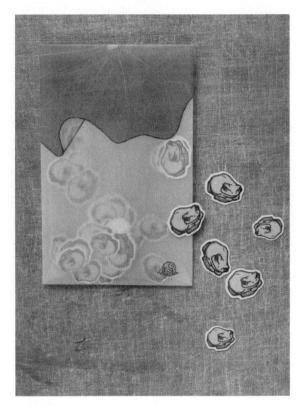

29811-02
雨玉舍 雨蛙貼紙

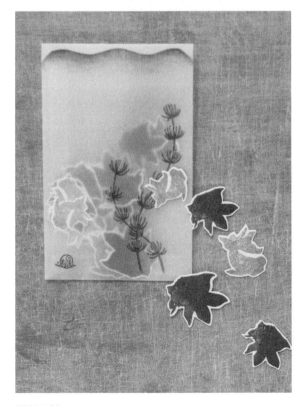

29811-03
雨玉舍 金魚貼紙

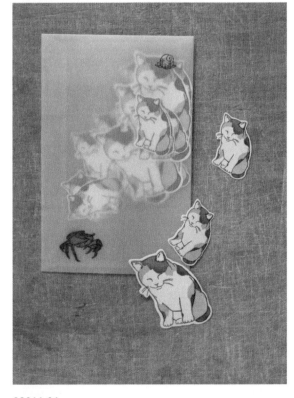

29811-04
雨玉舍 小貓貼紙

PAPER PRODUCT CATALOG

Classiky's

TORINOKO

畫與木工 TORINOKO

(油印)

畫與木工 TORINOKO 是五十子友美製作
平面、立體作品的工房。
她對取悅他人的事物感興趣。
假如會唱歌,也許會當歌手,
假如會樂器,也許會成為音樂家。
不過,她最熟悉的是畫,然後是木材,
因此,現在使用兩者進行各種創作。

【印之美】

五十子友美老師的
油印

製版油印的學校講義、考卷或班報,這是 40 歲以上的日本人的共同回憶。

油印是把蠟紙放在表面粗糙如銼刀紋路的謄寫版上,用謄寫筆(鐵筆)刻寫原稿,此時會發出喀哩喀哩聲,故日文稱作 gari(ガリ)版,正式名稱是「謄寫版印刷」。使用謄寫版和謄寫筆在蠟紙上打洞,這就是油印版。以滾輪刷塗墨水,讓墨水滲透蠟紙的洞,將圖文轉印至紙上的極簡單印刷技法。

「畫與木工 TORINOKO」的五十子友美小姐當初思考除了噴墨印表機之外,是否有能在家中大量印刷的其他方法時,發現了油印這個方法。

圖片（P118、P119 上方 3 小圖、P121 上方 3 小圖）
／五十子友美提供

油印是手刻文字或圖畫的製版方式，受到謄寫版的影響，自然能夠刻劃出有味道的線條，這是最大的趣味所在。

墨水的調配比例也會改變印刷的印象，激發創作欲望，印刷機和謄寫筆等工具的外形也很好看，這又是另一種魅力。接下來為各位介紹五十子小姐製作的油印原創明信片。

有時會為了想要的線條感，用已經沒水的鋼珠筆代替鐵筆。

墨水是用版畫用的顏料。

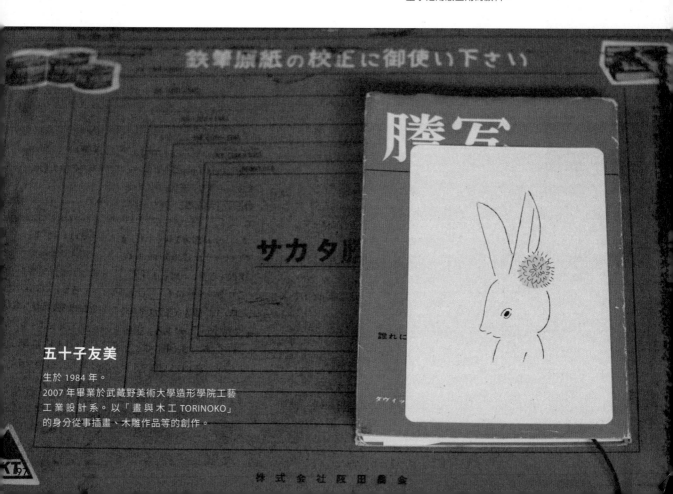

五十子友美

生於 1984 年。
2007 年畢業於武藏野美術大學造形學院工藝工業設計系。以「畫與木工 TORINOKO」的身分從事插畫、木雕作品等的創作。

五十子小兒時不擅言詞。比起用言語表達，她認為圖畫更能確實傳達自己的想法。始終抱持著那樣的心情，成為持續作畫的動力。包包裡總是放著筆記本，走到哪兒畫到哪兒。那些偶然畫下的圖畫，好比當時的自己，透露出平日的生活或想法等。五十子小姐從中選出做成明信片的圖畫。油印可說是相當接近手寫的印刷手法，但油印的表現其實很深奧，她表示今後想再多多嘗試。

29929-02
畫與木工 TORINOKO
油印明信片（白熊）

29929-01
畫與木工 TORINOKO
油印明信片（白兔）

油印是一種「蠟紙印刷」。蠟紙是在幾近透明的薄紙上塗蠟，稱作雁皮紙。因為蠟會阻隔墨水，所以要在蠟紙上打洞，讓墨水滲透。

將蠟紙放在謄寫版上，用鐵筆刻劃，削磨蠟紙的塗蠟，讓墨水能夠滲透刻劃過的部分。圖中的白色部分都是讓墨水滲透的孔洞。

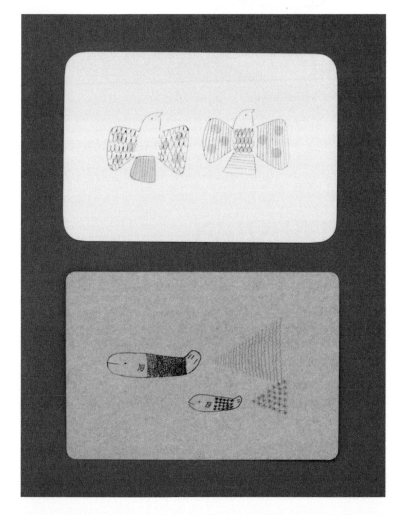

29929-03
畫與木工 TORINOKO 油印明信片（鳥）

29929-08
畫與木工 TORINOKO 油印明信片（魚）

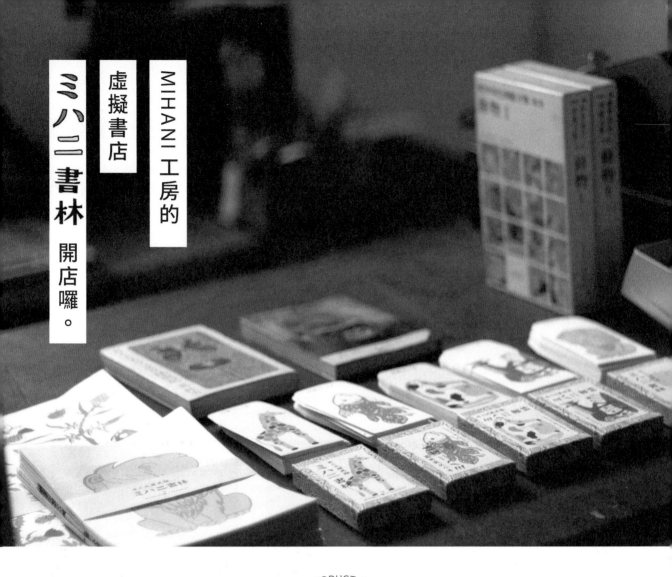

ミハニ書林 開店囉。

虛擬書店

MIHANI 工房的

PAPER PRODUCT CATALOG
Classiky's

MIHANI SHORIN

MIHANI 書林 by MIHANI 工房

虛擬書店

MAHANI 書林是 5 個客人
就會擠滿店內的小店。
彼此擦身而過時，邊點頭邊側身。
兩側的書架擺著以動植物為主的自然科學書籍，
正中央的桌上全都是店家的原創文具。
店主 KAYA 小姐總是待在櫃檯裡，
對著攤開的素描本若有所思。
某天在某處遇見這樣的店應該很棒吧。

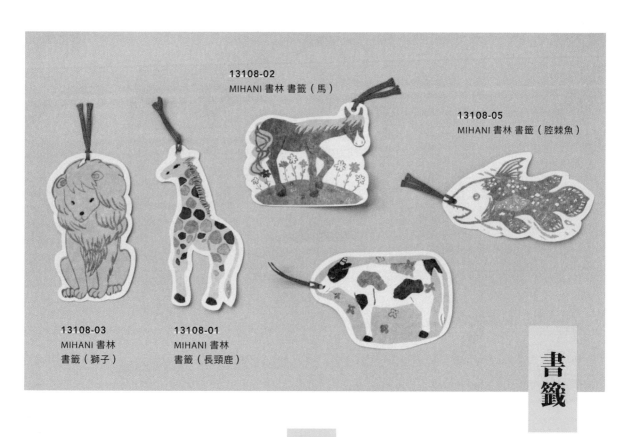

13108-02
MIHANI 書林 書籤（馬）

13108-05
MIHANI 書林 書籤（腔棘魚）

13108-03
MIHANI 書林
書籤（獅子）

13108-01
MIHANI 書林
書籤（長頸鹿）

書籤

色紙

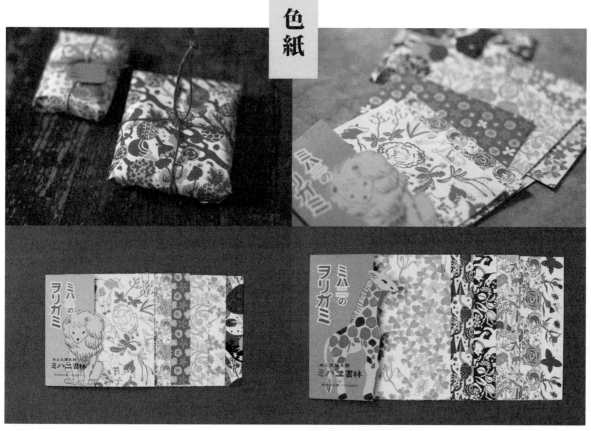

13104-01
MIHANI 書林 色紙（小）

13104-02
MIHANI 書林 色紙（大）

13109-01
MIHANI 書林
小信封（長頸鹿）

13109-02
MIHANI 書林
小信封（馬）

13109-03
MIHANI 書林
小信封（獅子）

13109-04
MIHANI 書林
小信封（牛）

13109-05
MIHANI 書林
小信封（腔棘魚）

ミハニ書林

盒裝卡片

13107-01
MIHANI 書林
盒裝卡片（長頸鹿）

13107-02
MIHANI 書林
盒裝卡片（馬）

13107-03
MIHANI 書林
盒裝卡片（獅子）

13107-04
MIHANI 書林
盒裝卡片（牛）

13107-05
MIHANI 書林
盒裝卡片（腔棘魚）

平口紙袋

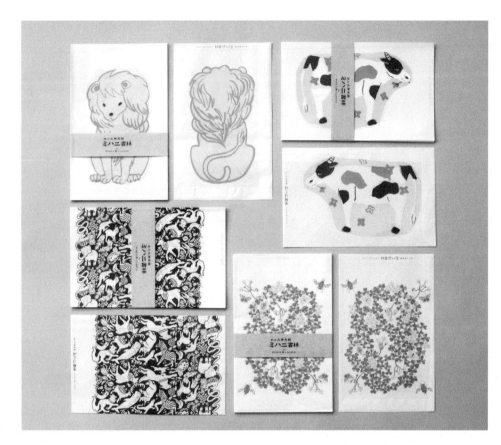

13105-01
MIHANI 書林
平口紙袋 S（獅子）

13105-02
MIHANI 書林
平口紙袋 S（牛）

13105-03
MIHANI 書林
平口紙袋 S（伙伴）
平裝本大小

13105-04
MIHANI 書林
平口紙袋 S（酢漿草）

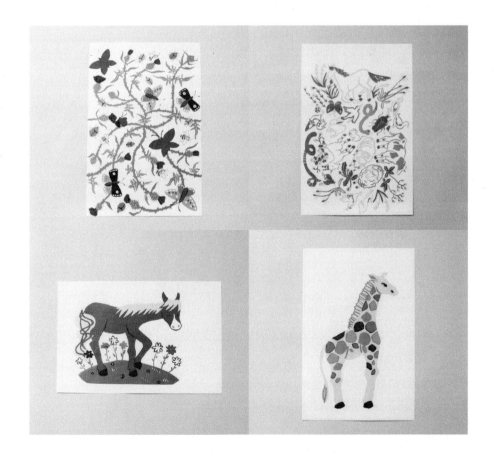

13106-01
MIHANI 書林
平口紙袋 L（長頸鹿）

13106-02
MIHANI 書林
平口紙袋 L（馬）

13106-03
MIHANI 書林
平口紙袋 L（牧場）

13106-04
MIHANI 書林
平口紙袋 L（薊花）

關於 MIHANI 工房

【印之美】

KAYA 小姐和她母親一樣進入美大就讀，也同樣學習了染色。體驗過各種手法的染色技法後，她認為絹版手工印染（手工印染：混合染料和漿糊，用手刷塗在布上染色的手法）最能直接表現她的概念。她想做的是大型染布，不是布作包或錦織等用途明確的東西。因為學校有適合研究染布的環境，所以她隨心所欲地嘗試了4年。

然而，接近畢業之際，她必須思考將來該怎麼辦。想到畢業後沒有可以染布的地方覺得很難過，同時也確信「我只想做這個」。當時理解這個想法的人正是她的母親鹿兒島丹緒子女士。

鹿兒島女士雖然已有很長一段時間沒接觸染色，但她曾經師事型染大師柚木沙彌郎，也知道染色需要哪些設備。於是，她思考著要不要和女兒一起再次進入她最愛的創作世界。

二〇一〇年三月，「MIHANI工房」正式啟動。「MIHANI」的「HANI（はに）」是指素燒（未施釉的生坯經一定溫度素燒，使坯體具有一定強度）用的泥土。自古以來，每個人都有這樣的心情，一心只想做點什麼的單純創作欲望的象徵，成為工房的名字。

MIHANI工房的染布設計由岸本小姐親自手繪。

「我想把初次聽到動植物生態或自然界新知時，心中那股『哇～太厲害了！』的感受表現出來。」

她總是以原寸大小描繪原畫，腦中已經浮現清楚的顏色。

「如果想像中的畫面模糊不清，畫不出60×90公分的設計。」

花點時間重新思考，或是暫時避開再折返，最後終於激出動力，使心中想要表現的東西有了具體形式。

製作絹版必須先將原畫轉印至透明膠片。詳細製程不好理解，總之就是曝光膠片，製成印染用的版。現在多半只要完成原畫，就能掃描成電腦圖檔製版，但岸本小姐是將原畫按版分色，親手描繪。進行絹版印刷時，每個顏色重疊染印後，重疊部分會變成別的顏色。邊分色邊想像那種有趣的變化。或許有人覺得這是很沒效率的做法，但染好的布卻有鮮明的色彩。正因為「MIHANI工房」選擇這樣的做法，才會誕生出樸實鮮豔，洋溢著躍動感，令人看了滿心雀躍的布。

倉敷意匠用「MIHANI工房」的圖案製作成數款紙製品。通常這樣的圖案是分解成4原色，以集合網點的方式印刷，為了盡可能表現出手工印染的感覺，將混製過的墨水以分色刷塗重疊的手法印刷。即便是小小的紙製品也會散發強烈的魅力。將來若有機會欣賞「MIHANI工房」的個展，一定要親自感受原畫的大型染布是多麼有魅力的藝術品。

Kaya Kishimoto（岸本かや）

1986 年生於東京。
畢業於女子美術大學藝術學院工藝系（專攻織染）。在學期間發表織物作品。2010 年起每年入選國展。
2015 年成為國畫會會友。
2016 年獲旗國畫會工藝部獎勵賞。

鹿兒島丹緒子

1956 年生於埼玉縣。
畢業於女子美術大學藝術學院產業設計系（專攻工藝）。

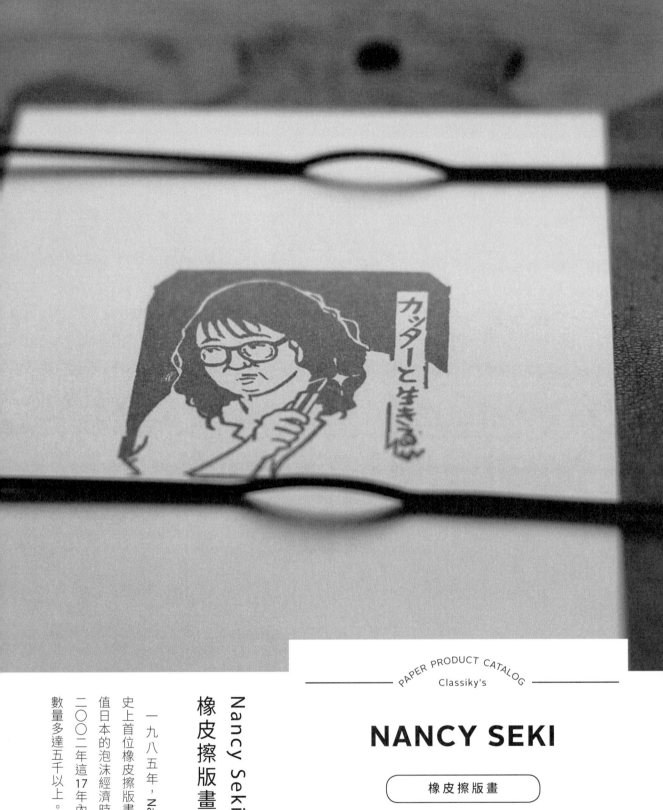

Nancy Seki 的
橡皮擦版畫

一九八五年，Nancy Seki 女士以
史上首位橡皮擦版畫家出道，當時正
值日本的泡沫經濟時代。到她驟逝的
二〇〇二年這17年內，雕刻的橡皮章
數量多達五千以上。

NANCY SEKI

橡皮擦版畫

以獨特觀點批判影視圈，用橡皮擦版畫表現。
詼諧灑脫的文章與版畫、犀利的見解、針對時代的評論、
嘲諷某人的方式，各方面皆無人能及，
儘管離世已超過 15 年，至今仍能吸引新粉絲的支持。

Nancy Seki（関ナンシー）

1962 年 7 月 7 日，在青森縣青森市的棟方志功記念館旁
出生。

高中畢業後前往東京，就讀法政大學期間開始用橡皮擦
刻章，「學徒系列十連作」引起專欄作家榎戸一朗的關
注，84 年以橡皮擦版畫家的身分出道。

當時《Hot-Dog PRESS》的編輯伊藤正幸為她取了筆名
「NANCY」，在讀者投稿頁開設連載專欄「Nancy Seki
的漢字一發！」，其文筆也充分發揮才能。

2002 年 6 月 12 日逝世，享年 39 歲。

著有《電視熄燈時間》（文藝春秋）、《不經意耳聞》
（朝日新聞社出版）、《凡事適可而止》（角川書店）、
《搞不懂》（世界文化社）、《Nancy Seki 的記憶素描》
（CATALOG HOUSE）等多本書籍。

Nancy Seki 女士的厲害之處在於，
她能透過一個小小的橡皮章，精準表
達多數人悶在心中無法說出口的話。

除了大快人心的橡皮章版畫，她對
影視圈或搞笑界的評論同樣獲得許多
人的支持。

無論多辛辣的批評也不會引發反
感，總是受到認同，因為她是發自真
心熱愛影視娛樂，對從事這項行業的
人們保持關懷的心。

即使在手機功能急速進步，溝通或
收看電視的方式改變的現代，她那獨
特的觀點未曾被淡忘。

二○一四年的 13 回忌（過世第 13 年
舉辦的法事，即最後一場法事），為
了讓大眾了解 Nancy Seki 獨一無二
的魅力，舉辦了名為「顏面遊樂場～
Nancy Seki 橡皮章狂人～」的展覽，
當時倉敷意匠也使用她的橡皮章版畫
製作了紙品小物。

請好好欣賞 Nancy Seki 令人拍手
叫好的傑作。

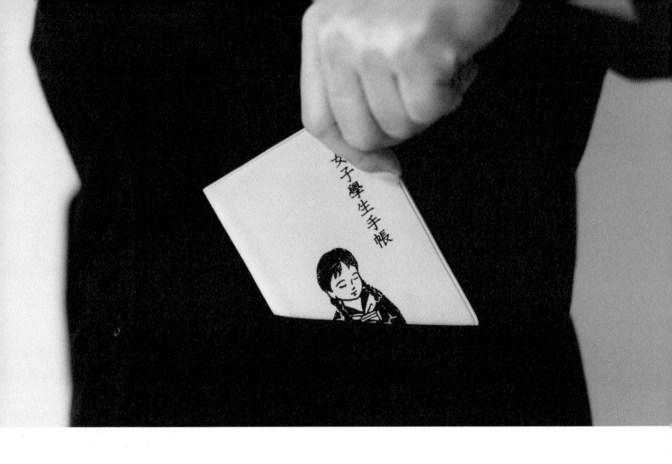

12141-01
Nancy Seki 女學生手帳（深藍）

12141-02
Nancy Seki 女學生手帳（米白）

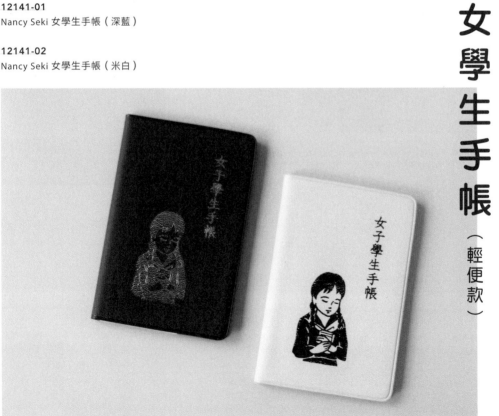

女學生手帳（輕便款）

Nancy Seki 特製
給在學女學生與
曾是女學生的人的

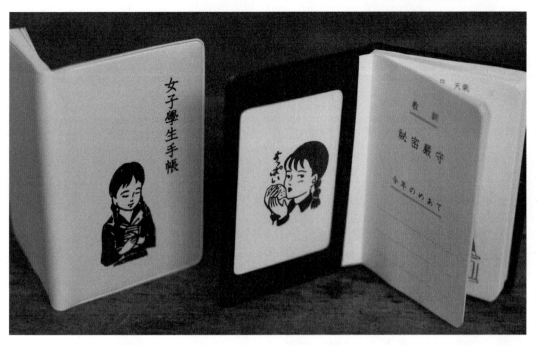

很適合用來記錄重要的生活點滴，像是當成日記寫下無法言明的心情，或是前輩令人難忘的話語等。

當然，所有內容一律保密。

封面內側有放照片的透明夾層。
內頁有 11 種讓人揪心的插畫，頁末有課表、老師通訊錄和個人資料頁。

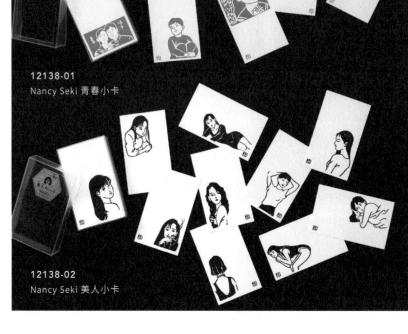

12138-01
Nancy Seki 青春小卡

12138-02
Nancy Seki 美人小卡

青春小卡與美人小卡。

Nancy Seki 特製

將「青春小卡」送給需要鼓勵的年輕人。
把「美人小卡」送給經常關照自己的長輩。
超值的塑膠盒裝一百張，
對方收到應該會很開心。

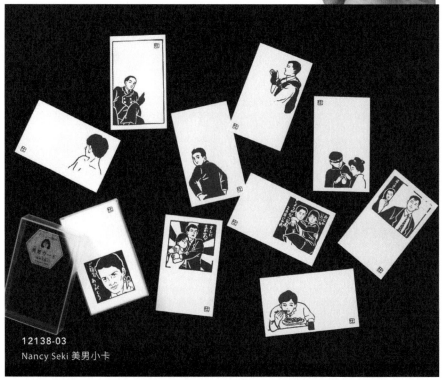

12138-03
Nancy Seki 美男小卡

新推出的美男小卡，不錯吧？

緊急

美人小卡的熱賣令人開心，趁勢推出新商品。
這次也要引發熱潮！

獎勵貼紙與學徒貼紙。

喜歡橡皮章的人一定也會喜歡貼紙。

12133-01
Nancy Seki 獎勵貼紙

12134-01
Nancy Seki 學徒貼紙（A）

12134-02
Nancy Seki 學徒貼紙（B）

學徒便條本。

不知為何失去熱情而感到煩惱的你。

效法大阪商人的精神，激勵自己好好努力！

12135-01
Nancy Seki 學徒便條本

把想說的話寫在喝了果汁再 GO！一筆箋，頓時勇氣百倍。

經典葡萄汁、頂級哈蜜瓜汁，請選擇喜歡的口味。

（※注）喝了果汁再 GO！一筆箋並非飲品。

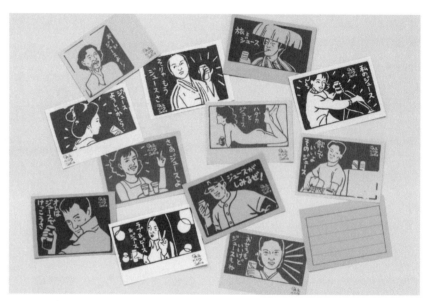

12139-01
Nancy Seki 喝了果汁再 GO！
一筆箋（哈蜜瓜）

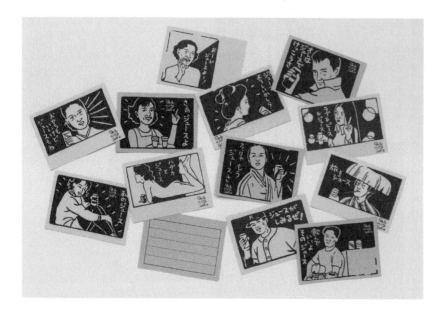

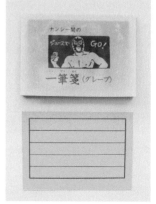

12139-02
Nancy Seki 喝了果汁再 GO！
一筆箋（葡萄）

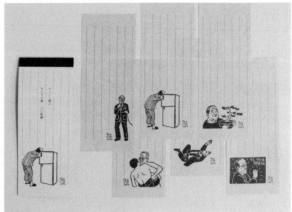

後腦勺便箋

12143-02
Nancy Seki 後腦勺便箋

歐吉桑便箋

12143-01
Nancy Seki 歐吉桑便箋

天啊，超～猛！

為內心乾涸的男員工，帶來滿滿滋潤。

使用以前的流行語「超～猛！」做成的便利貼。就算當不了超～猛的企業戰士，也別意志消沉喔。

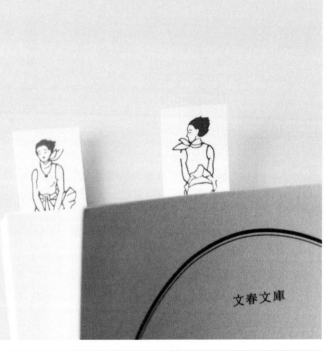

文春文庫

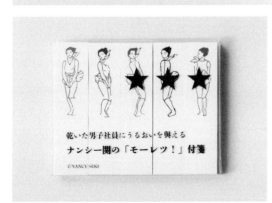

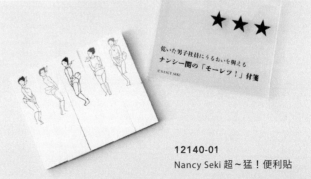

12140-01
Nancy Seki 超～猛！便利貼

改變桌上的風景

倉敷意匠的筆記本、收據、收納紙盒，都藏著設計師考慮使用者的心情，但這份心情，卻要透過「商業運用」傳達到使用者。商品做好要透過店面、經由陳設、定價的考慮，然後不知道消費者被打動是哪個點，然後走到櫃臺前買下商品，帶回家。雖然是這麼簡單的結帳動作，卻是所有品牌行銷人物想參透的「謎」。我一直認為品牌成功學只能給啟發，很難複製，品牌成長過程就像人，有許多創立者的個人執著，但也有不可控的市場機緣。

倉敷意匠走至今必然有暢銷品、相信也有不賣的商品，但每個決定都圍繞將日本創作者的美呈現在書桌上和餐桌上的初衷。倉敷意匠創辦人田邊真輔說：「做人們渴望的商品，而非需要的商品」，他很清楚倉敷匠要用感性讓消費者走到結帳櫃臺。而臺灣文具的輪廓又是怎樣？玉兔鉛筆？雄獅蠟筆？在書局、文具行，臺灣消費者似乎總是以理性的姿態走到櫃臺。但我們很高興看到禮拜文房具提供給文具新的戲劇場景，有情緒的陳設，它的渲染性是成熟和國際化的，這次採訪禮拜文房具的 Karen，分享從一個通路品牌走到商品開發，進而拓展國際市場，我們在等待臺灣文具當代美學的風景。

【達人分享】
禮拜文房具創辦人
──Karen

原本是在電通廣告公司當創意，後來自己成立品牌顧問公司 ADC Studio，也因為是職業是設計，對生活上的東西與使用的工具就很在意，而每日會使用的文具用品就成了從讀書開始就收集的品項。有次一票好友談起除了正職以外的工作，有人說：「咖啡廳」，當我說一文具店」大家都嚇壞了，不管是在國外旅

遊或是在臺灣，就算是小小的文具店，也都會進去逛逛像尋寶一樣找尋沒有看過的文具，以這樣的熱情，在朋友陳宏一導演的車庫開始了禮拜文房具。

一直幫業主做品牌規劃，所以自己開店也以同樣的方式進行，一開始禮拜文房具以改變桌上的風景為概念，在活版印刷工作室販售成熟復古文具，希望得到大家的共鳴，很謝謝客人們教了我們許多。

商品決定一家店的風格，禮拜文房具的選貨標準是經典、美感、好使用，能經過百年考驗的文具，因為實用能留到現在，在功能和美感也是經過好幾代人的驗證，既然是每天都要使用的工具就必須是好使用。

例如，歐洲有百年的歷史，很多經典的文具，百年樣貌始終如一，像雨果用J.Herbin 的黑色墨水寫了悲慘世界，現在還是能買到；曾經在 ebay 拍賣網上標出一枝 40 美金的鉛筆，現在也重新製作，65 元臺幣就能擁有許多建築大師與插畫

小的復刻黃銅迴紋針，一般常見迴紋針

卡中禮拜文房具的剪刀便是由一家擁有60 年歷史的臺灣廠商製造，在找尋的過程中，老老闆對年輕人創業的熱情願意投資時間幫我們製作，成就了現在外銷30 個國家的小小成績，可別小看這些小

尋臺灣特色的文具，我們從一開始就有自製商品的規劃，但對於都是平面設計師來開發商品是一件有些困難的事，開發商品的第一步遇到的困難就是一找工廠一，我們很堅持臺灣製，臺灣工廠外移很嚴重，職人文化也剛剛萌芽，再者我們也無法達到工廠所要的量，重重關

以上是觀光客，他們到了當地旅遊想找

禮拜文房具的客人，經營至今有一半

師愛用的鉛筆，這些都是我視為日常生活中的寶物。日本的文具則一直推陳出新，各式各樣的風格與公用文具琳瑯滿目，我很欣賞倉敷意匠的文具，堅持著與日本創作者合作，並在日本的職人小工廠持續製作商品，特別喜愛倉敷意匠的木盒子，是美麗又兼具收納實用，每次使用都很開心。

材質是合金或是彈簧鋼，黃銅材質容易斷裂，良率較低，在這樣小的物件上還要打上 LOGO 可是相當難的，而臺灣工廠很優秀，這些加工一點都難不倒他們，這些造型獨特的迴紋針不只是受客人歡迎，也深受歐美的選品店的喜愛，而我想倉敷意匠的商品也是如此，看似小小不起眼的商品，同樣灌注了許多堅持與心意在裡面。

SHOP INFO

倉敷意匠
商品放心購指南

台 灣

誠品書店 eslite

博客來 bookscom

小器生活 xiaoqi 台北／台中

禮拜文房具 Tools to Liveby 台北／高雄

穀雨好學 Guyu

菩品 PROP 高雄／台中（兼營批發）

香 港

誠品書店 eslite 銅鑼灣／尖沙咀／太古城

Kubrick 油麻地

中國大陸

誠品書店 eslite 蘇州／深圳

庫布里克 kubrick 北京／杭州／深圳

單向空間 OWSpace 北京／秦皇島

梨棗書店 寧波

上海富屋實業有限公司 PROP（專營批發）

E-mail: info@propindus.com.cn

總代理商

日商 PROP International CORP. 公司

E-mail: info@propintl.co.jp（中英日文皆可）

VQ0062

倉敷意匠・日常計畫
——紙品文具
Classiky's Best
Paper Product Catalog

原 文 書 名／倉敷意匠計画室紙モノカタログ6
作　　　者／有限會社倉敷意匠計畫室
專 案 策 劃／日商PROP International CORP.公司
譯　　　者／連雪雅
企 劃 採 訪／林桂嵐

總 編 輯／王秀婷
主　　編／廖怡茜
版　　權／張成慧
行 銷 業 務／黃明雪

發 行 人／涂玉雲
出　　版／積木文化
　　　　　104台北市民生東路二段141號5樓
　　　　　官方部落格：http://cubepress.com.tw/
　　　　　電話：(02) 2500-7696　　傳真：(02) 2500-1953
　　　　　讀者服務信箱：service_cube@hmg.com.tw

發　　　行／英屬蓋曼群島商家庭傳媒股份有限公司城邦分公司
　　　　　台北市民生東路二段141號5樓
　　　　　讀者服務專線：(02)25007718-9　24小時傳真專線：(02)25001990-1
　　　　　服務時間：週一至週五上午09:30-12:00、下午13:30-17:00
　　　　　郵撥：19863813　　戶名：書虫股份有限公司
　　　　　網站：城邦讀書花園　網址：www.cite.com.tw

香港發行所／城邦（香港）出版集團有限公司
　　　　　香港灣仔駱克道193號東超商業中心1樓
　　　　　電話：852-25086231　　傳真：852-25789337
　　　　　電子信箱：hkcite@biznetvigator.com

馬新發行所／城邦（馬新）出版集團
　　　　　Cite (M) Sdn Bhd
　　　　　41, Jalan Radin Anum, Bandar Baru Sri Petaling,
　　　　　57000 Kuala Lumpur, Malaysia.
　　　　　電話：603-90578822　　傳真：603-90576622
　　　　　email：cite@cite.com.my

城邦讀書花園
www.cite.com.tw
Printed in Taiwan.

設　　　計／曲文瑩
製 版 印 刷／中原造像股份有限公司

2019年8月6日 初版一刷
定價／450元　ISBN 978-986-459-195-4

國家圖書館出版品預行編目（CIP）資料

倉敷意匠日常計畫：紙品文具／有
限會社倉敷意匠計畫室作；連雪
雅譯. -- 初版. -- 臺北市：積木文化
出版：家庭傳媒城邦分公司發行,
2019.08
128面；19×26公分
譯自：倉敷意匠計画室紙モノカタ
ログ6
ISBN 978-986-459-195-4（平裝）

1.商品設計 2.紙工藝術 3.日本

964　　　　　　　108011384